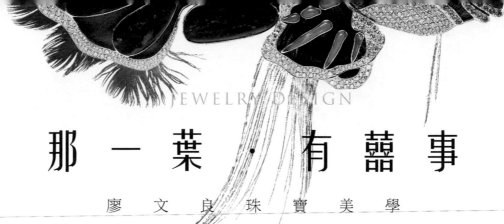

JEWELRY DESIGN

那一葉．有囍事

廖文良珠寶美學

Art is

THE OBJECT

of

FEELING,

and

THE SUBJECT

of

NATURE.

二 十 四 節 氣 的 幸 福

廖文良 著

籌備寫這一本書的時間，大約為期一年，這三百六十五天中，發生了好多重大事件，國際上的包括俄羅斯入侵烏克蘭、伊波拉病毒擴散、以色列及巴基斯坦的互相攻擊、ISIS大屠殺、馬來西亞航空被空擊等等；國內則有重大的澎湖空難、高雄氣爆、台北捷運隨機殺人、南部大暴雨等。

而我呢？仍專注於自己的珠寶文創事業，持續珠寶設計，創作詩詞歌賦，將詩詞意境繪成壓克力畫或粉彩畫，再衍生出珠寶的系列作品。一系列的珠寶文創，也演變為演講題材，到處交流。自去年七月一日起，我接下北薪扶輪社長一職，同時，國際RI社長也出了第一位的台灣GARY社長，是華人之光，這也導致台灣區的扶輪服務項目相當熱絡忙碌。同時，也意外的接下「寶物博很大」的節目，這是由八大電視公司開播的鑑價節目，寓教於樂，在名主持人曾國城的帶動下，我們培養了絕佳的默契，造就八大電視台有始以來最高的收視率。現在於年代電視的「女人要有錢」節目，擔任超級陪審團的珠寶藝術總監，現場設計繪圖，講述專業鑲工技巧、拍賣市場的輪動，與主持人吳淡如屢有精彩對話。

· 不懂畫，也不會畫

有一天晚上，兩位女士進到店裡，表明不是來買珠寶，直說他們的

2

師父要他們來找一位姓廖的設計師，一定可以解決師父的問題。經過磋商磨合之後，確定可以設計製作。

隔天晚上，兩位女士非常喜悅的來店，帶來一支長棍，用報紙、布、封套，長約一百五十公分，令我心生警惕！準備隨時還手，悍衛自我。

小心置於桌上，女士非常謹慎的拆開包裝，顯露出鵝黃色，由粗到細呈螺旋狀，粗端有七公分直徑，截斷處呈斷裂狀，細端收尾處有一．五公分直徑，渾然天成。看到這一種物品，第一個呈現的印象圖，就像登山杖，再不然是神話中的神獸——獨角飛馬，但也沒這麼長，卡通影片經常看到，想不出更多相似物來形容。

女士非常歡喜心的告訴我說：這是獨角鯨的角，還在 Google 上秀了圖片和 Discovery 的記錄片。哇，多麼撼動人心的珍貴畫面，著實讓我這土包子上了一課。

女士表明，師父囑咐珍貴的獨角鯨角，必須製作成一件佛前供物，累世傳承，在大法會必須使用的撼人心動的——權杖。

權杖，何等高尚尊貴的法器！當戰戰兢兢認真看待這樣的一件作品，所以用了一比一等長比例大小的圖紙來設計繪圖，參考了多少歷史文獻，密宗傳承的法器形制，考據圖騰的要義，對稱或單數的表義，所有的闡釋匯在一件作品中，需要佐證註釋太多，最重要的新創獨立不可失，成型的過程與完

美的呈現，不斷在腦海中翻轉，從模糊到清晰，清楚的Ａ４紙張上畫上第一

筆的輪廓線，第二筆的轉折，不斷、不斷的畫線，直到頭部蓮花的輪廓完美

一致，可以稍事休息，已經半夜了。一天即有如此的進展，自己也覺詫異！

作業中。

一星期後，兩張設計圖，精準的輪廓線完成，進入鑲工繪圖的標準

後來，為了賦予兩權杖更加動人的立體感，與顏色的充分呈現尊貴

感，決定上色。從文具行找尋了新出品的粉蠟筆，回來一筆一筆慢慢塗

裝，深怕用錯色，畫錯位，而損失了整張設計稿，一切就要重來，因此

小心翼翼，深怕一個閃失。

將Ａ４紙張黏在一起塗鴉上色，愈是鮮豔顏色的堆積，愈是凸顯整

體的層次豐富，愈是著色，愈是心生歡喜心。第一次設計這麼大尺寸的

圖畫，想到如果把這畫畫的感覺，與我前作《四分之一的珠寶藏賦》中

的詩詞意境，昇華成一張畫，與珠寶設計作品結合在一起，豈不更有一

致的創作力？於是，便展開了繪畫、文章與珠寶三者創作的連結。

那種連結的景象衝擊力特強，如同金剛乘（藏傳密宗）佛教所言之

「銘印」，就像過去幾世的累積，時機一到就不斷的宣洩，無法停止，

如同寫文章時的筆觸無法被打斷一般，而且奇妙的是，不管是先有文章，

或先有圖，或先有珠寶設計作品，三者之間總是串連的，在腦海中如同

4

原子核般的密切連結，只是必須花費更多的時間去完成，才能真正與他

人分享！

如同〈燦爛海葵〉的短文一樣：「三兩小魚小丑，隨流飄搖，輕柔繞腰過！」先有了文章，再有珠寶作品，而且一次創作三件作品，所以就產生了三張的畫。創作時間來回超過一年；文章寫得快，一杯輕酒下肚、信手拈來，即是一首自己喜歡的短文，詩、詞、歌、賦都在筆尖快速流暢的宣洩，可是珠寶的鑲工時程就非常久了，有的作品工期超過一年的，不在少數，從起筆繪圖三張，蠟雕、成型、拋磨、組合、擺胚、厚薄、比例、高低位、鑲鑽、入石、主石、電鍍，每一個工序可能都要多則七、八回，少則三、四回，就是要確保每一件作品在完成後的完美呈現，能夠滿足ＶＩＰ客人殷殷盼望的滿意度百分之百。

畫圖，對我而言談何容易。既非科班出身，又不能為了畫圖轉移自己專業的珠寶設計領域；但是性格使然，又讓自己陷於完美的自我要求中，希望每一張畫在完成後，就是自己愛不釋手的作品。這種矛盾的衝擊，加大了我的工作量，在公司充滿珠寶設計圖、鑲工單、對開的描圖紙畫作；回家面對的又是另一幅畫及文章用的Ａ４紙張；隨時想寫就寫，想畫就畫，似乎無法停止創作。

我不能讓自己一刻停歇，即使與老婆間的抱怨言語都覺得浪費時間！

希望這一切努力都有好的結果，能讓作品有好的歸宿，使收藏作品的人，都能將收藏珠寶轉為投資，變成理財的工具。

珠寶設計其實只是一種組合體，所以稱不上是藝術品，無法像古董藝術品般增值。因此，市場上、拍賣會場上，永遠都是名牌珠寶的高價，可也是一般標準市場的價格，如卡Ｘ亞、帝Ｘ尼等美國品牌，在台灣或拍賣市場永遠是台灣基本市場的三倍價格，歐洲品牌哈利‧溫Ｘ頓、梵克Ｘ寶是台灣基本市場的五倍價格，拿破崙皇帝、約瑟芬皇后的御用品牌 Chaumat 也是四點五倍，收藏了，也沒有增值空間，而且還會回歸到原物料市場的價格，品牌價值一點幫助都沒有！我們買到的是品牌價格，而不是那一件作品的獨特單一性；然而具獨特性的作品，才會有增值的後市投資效應。因為，品牌發表的年度作品是一直拷貝鋪陳在每一家店面來販售，藉由名人加持和強力廣告來增加銷售量，甚至於百年老款都能賣得佳績；不知道投資多量化的商品，到底能增值多少。

告訴自己，也推薦給自己的好朋友，投資的眼光，必須被量化精算，而我的珠寶作品，堅持單一設計，高級鑲工，搭配單一畫作，而且有一篇好文章來詮釋，確定作品在將來被拍賣市場能推升為藝術品，使收藏價值更具投資性！

即使作品無人欣賞，仍攬鏡自照，堅持創作單件完美的作品，執行

來自地心的璀璨結晶。堅持完美，近乎苛求，這一輩子，無憾！

凡走過，必留痕跡，我喜歡用文字、圖畫、珠寶設計圖及珠寶作品，

這些具體的呈現，是永遠不會被時間遺忘的！

有空，隨時翻翻、看看、戴戴，自己都感受到自己真實的活著。前

幾世的銘印，幾乎在這一世精彩的重新呈現，再活一次！

這是我的第二本作品集，一直思索著如何將珠寶作品，以一種具有階

段性、系統性、邏輯性的規劃呈現。直到有天想到一年中的二十四節氣，

而我的珠寶作品皆取自自然「Nature」，詩詞的表現亦取自四季遊歷中的

心情意境，每從詩詞情境投射到粉彩畫及壓克力畫，亦即有詩詞、有畫、

有珠寶設計圖、有珠寶作品的一貫呈現；雖困難重重，但規律已慢慢完整

呈現，讓自己游刃其中而興致滿滿，遂以二十四節氣作為本書的架構。

——節氣序歌

春雨驚春清穀天，夏滿忙夏暑相連。

秋雨露秋寒霜降，冬雪雪冬小大寒。

每個月都有兩個節氣，從立春起首，排奇數的節氣稱為「節氣」，簡稱「節」；

排偶數的節氣稱為「中氣」，簡稱為「氣」，合而為一則稱為「節氣」。

目錄

大暑　小暑　夏至　芒種　小滿　立夏　　穀雨　清明　春分　驚蟄　雨水　立春　　自序

86　78　70　60　54　48　　42　36　28　22　18　12　　02

愛築夢的魚——製作工序	後記	大寒	小寒	冬至	大雪	小雪	立冬	霜降	寒露	秋分	白露	處暑	立秋
196	**194**	184	174	168	160	152	142	130	126	118	108	100	94

立春

春天的開始，萬物開始蠢動有生氣。

諺語：「春霧曝死鬼，夏霧作大水。吃了立春飯，一天暖一天。」

每年的立春日，大都落在新年前後，有時在小年夜時，嘉南大圳的放水日，水利會小組長會通知村民，幾天內的時間，請大家各自「播水」，以利整田。

在小年夜的這一天，通常一早就開始忙著蒸年糕、蒸發糕、蒸菜頭糕，又要大掃除、洗鍋碗，除舊佈新，又要帶著鋤頭到台糖鐵道東的田，與大家搶水入田，只要離開到家再去，水閘已被搬開，無水入我田。

你爭我搶的動作，永遠都是一個默契，並不會傷了彼此的和氣。想一想，一塊田要費多少時間才有足夠水位整田？如果有三塊田，分佈在相隔兩公里的範圍，那麼，騎腳踏車、扛著鋤頭，好玩了吧……！一整天都追著水跑。

立馬迎來東方白，春動大地百花開，
長冬殘雪堆暗巷，富貴百家連年來。

12

阿母咧背影（台語詞）

歡喜過年咧鑼鼓聲，隨著炮仔聲，置廟口在響起！

歡喜過年咧阿母啊，炊著菜頭粿，置著茵材燒火！

看著伊曲佝咧背影，摸著粿墘，透氣咧竹管，火煙吹上天，

親像著笑伊曲佝咧腳吃背！

阮咧目屎也含目墘，手提行李，回來村腳厝，目睭看著伊，

親像去英著沙目屎撇抹哩！

阿母啊！當初時阮離開故鄉咧妳，認真打拼，

希望成功回來咧時，陪伴惦妳的身邊！

誰知一冬攔過一冬，妳曲佝咧背影猶原摸著粿墘，

歡喜子孫返來過年，那咧知影阮咧成功無了時？

阿母啊！妳著愛歡喜平安過新年！

柿子紅了

一葉知秋好事近，千紅萬紫滿枝頭；
閣樓瓊宇飛簷鳳，繡鞋碎步上西樓。

憶情郎，淚濕闌干花著露，心思何吐？

愁上眉頭，行到小溪深處，望天輕撫。

忽聞鑼鼓聲，家人報柿子紅遍飛霧；

拭淚眉開心悸動，提籠點燈掛西樓。

柿子紅了，好事近了，心快活了……。

一個素人帶了一顆藍色的寶石上節目，說是「帕拉·帕拉」，珠寶店賣給他時，就給了這個名稱。

經鑑定後，確定是藍色的碧璽「帕拉依帕」英文學名叫 Paraiba。

藍色的碧璽有些含鐵，有些含銅，必須是含銅鋰的藍色碧璽才能叫作「帕拉依帕」。但是沒有含銅的只能稱為藍碧璽，在購買時，一定要求賣家出具 GRS 的鑑定書，才能確定保障。

藍色的碧璽是在一九八九年，在巴西的帕拉依巴（Paraiba）地區發現的，所以貫以地名 Paraiba 稱呼之。

因為含銅鋰，呈現出深藍綠色、紫藍色，甚至有更罕見的湖水綠，因為有非常廣泛的色調變化，被稱為寶石的藍霓虹，是碧璽界中最昂貴的。

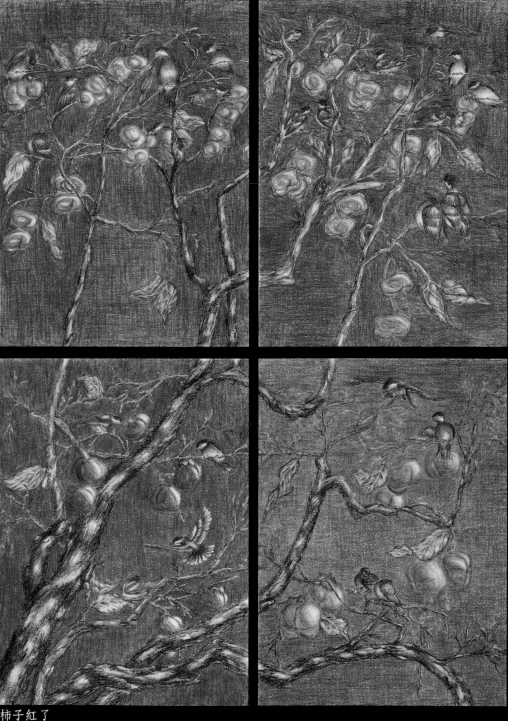

柿子紅了

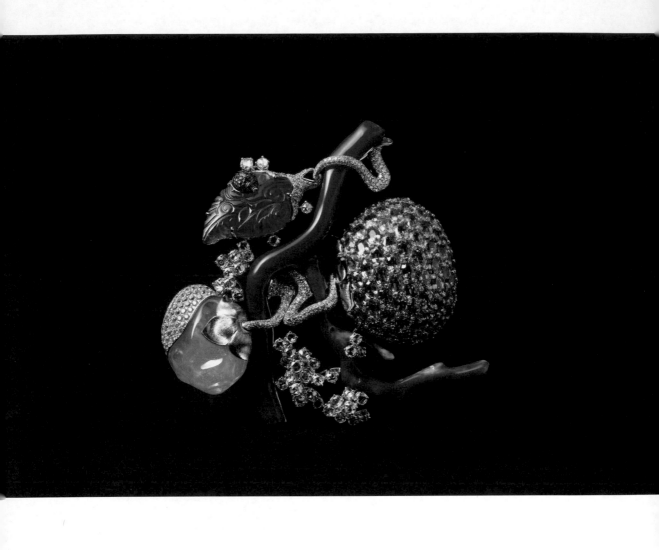

珊瑚、祖母綠、火蛋白石、鑽石、黃寶石、18K 金

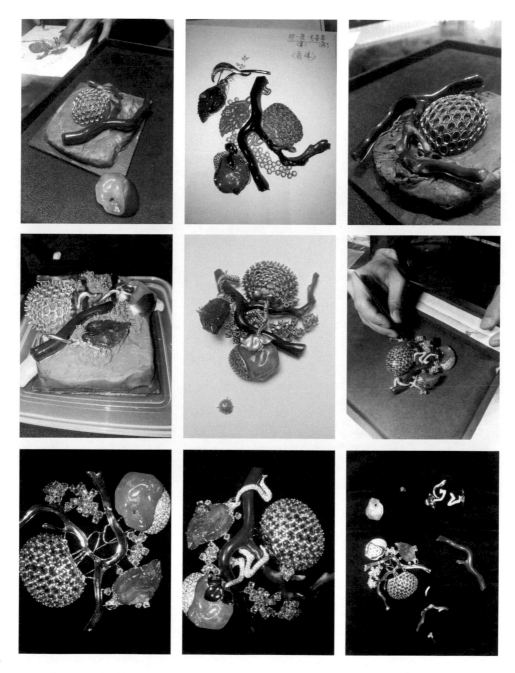

雨水

諺語：「春雨綿綿農始耕，少酸增甘食養生。
雨水連綿是豐年，農夫不必力耕田。」

年少時，雨水經常發生在元宵節前後，剛好在立春播種後，接著雨水來，正使農作物順利栽種發育。現在，溫室效應改變了自然環境的順序節氣，因此烏山頭水庫的放水期，嘉南大圳的輪流灌溉顯得特別重要。

也只有在這個時候才能凸顯出農民之間，為了搶水的利益衝突的天性，偶有口角，但不致有太大的傷害。

搶水（整平）、插秧（保水），所有的動作約需十五天，田中的水平需要保持淹過腳背高度到小腿肚下段；水位太高則會造成下風處的田埂邊的秧苗，容易被浮在水面上的半截枯梗淹沒，當不見陽光或水位降低時，枯梗會將秧苗壓倒，以致部份秧苗泡水爛死而造成生長不均。

所以，這時要帶上豬扒（豬八戒用的扒子），將浮在水面的枯梗撈出，堆積在田埂上。有些時候這些堆積的枯梗則是夏季時，爬蟲類的溫床，臭青母、眼鏡蛇等等交配下蛋的好地方。

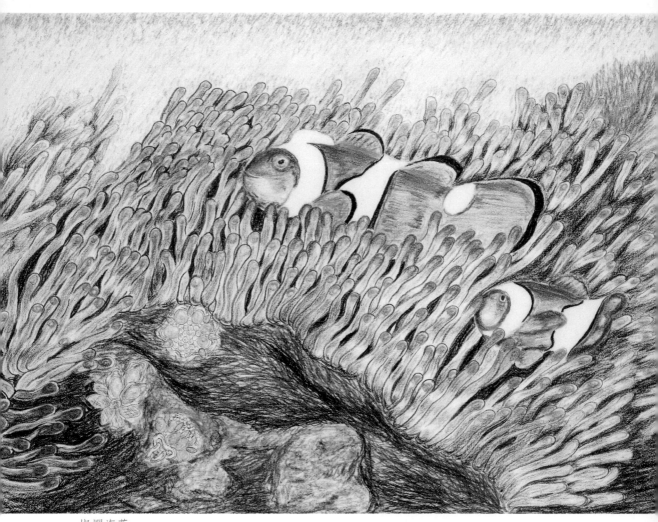

燦爛海葵

水菁玉潔

花嬋娟，冷春泉；竹嬋娟，籠曉煙；
妓嬋娟，不長妍；月嬋娟，真可憐！——孟郊

玉嬋娟，似冷泉；石嬋娟，春芽綠；
技嬋娟，花雕壁；子嬋娟，賞佳趣！——文良

燦爛海葵　之一

霧鎖朝日飛雲堆厚，風起雲湧，浪濤舟行過！
忽地，日光穿雲似鍊萬千，入海花朵朵，
碎花映日耀光目奪！
海面氣象萬千風光，海下獨留海葵搖曳忘我！
三兩小魚小丑，隨流飄搖輕柔繞腰過。

一位素人來上節目，帶了一顆「打芭樂汁」（台語諧音）戒指，大家笑翻了，曾國城的翻譯功能真是到位。

"Padparadscha-Corundum" 是斯里蘭卡特有的剛玉，稀有獨特，是呈粉橙色的藍寶石。名稱源自錫蘭語，意思是蓮花。除了紅寶石（Ruby）外唯一有自己名稱的剛玉變種，而非具某種顏色的藍寶石。

"Padparadscha" 翻譯成帕德瑪剛玉，和所有的剛玉變種一樣，是極佳的寶石，硬度僅次於鑽石。

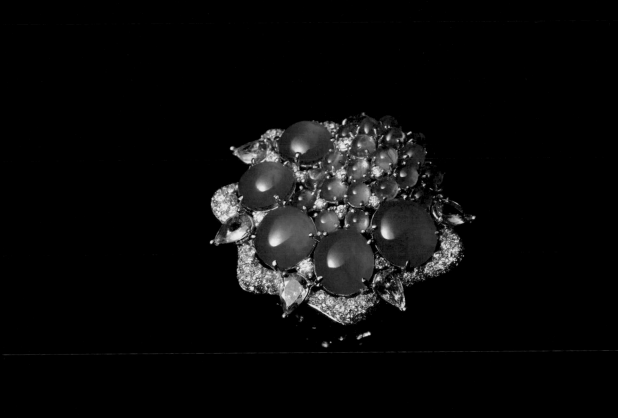

21 翡翠、祖母綠、鑽石、丹泉石、18k 金

驚蟄

諺語：「未驚蟄打雷，會四十九日烏。」
「二月初二彈雷，稻仔卡重過秤錘。」

如果在驚蟄日前打雷，那麼之後連續四十九天都會下雨。如果在二月初二打雷，表示今年風調雨順，稻穗收成都比秤錘還重呢！

父親的案桌上，通常都會擺上一本農民曆和許多的互助會小本子，剛開始小本子是一本、二本，就是每月的初十、二十五日晚上七點半就有很多的村民聚在客廳，等待標會。

通常我都會幫忙將日曆紙撕成十公分見方大小，以利叔叔、伯伯、阿姨、阿嬸們，用黑色簽字筆寫上金額，折好不讓數字被看到；按先後順序從左至右的排列在紅頭桌上。有的老人家不會寫字，還要代筆書寫數字！有的人並不會寫上名字，所以會記得自己是第幾張標單，重複宣示自己的標單是第幾單。八點一到，要開標了，有人珊珊來遲，還沒進到廳堂，就先嗆聲多少錢，只要大家允許，也是成立的。

小心地從左邊的第一張標單打開，三百、四百、三百五、五百、一千……哇！哇！鄉下地方的互助會，五千元的會子，很少有人標一千元的；這時，大家會開始仔細詢問誰的標單？什麼用途？是自己農用？標給外地的小孩用？開工廠用？周轉資金用……？七嘴八舌討論一番，就像檢查官一樣。

這時，最是擔心的當然是會頭，父親會特別的詢問清楚，並檢視其

他的會子，是否同一人已經都死會了？全標走了？因為連鎖反應是非常可

怕，甚至傾家蕩產的。其實，父親最高是十一個會，全當會頭（首）。

鄉下地方，純樸的村民有啥好存錢的，還不都是為了離鄉的子女創業而

起了互助會，大家彼此信任互相幫忙，度過許許多多的難關。

父親因為受到信任，也被託付了許多的情份，而開了更多的互助會，

看起來好像賺了更多的本金，其實不然，以會養會的日子隨之到來。

初五、初十、十五、二十、二十五，一個晚上七點標一個會，七點

半一個會，八點一個會，也有人一會三個人頭，有人同一天三會，大部

份都是遠方的子女創業用。

鄉下人需求不多，存錢不花錢的節儉美德，成了遠方子女的提款機，

而我家就成了互助會、農會、銀行、交誼廳！

年少的我，「囝仔郎，有耳無嘴，有卡窗，嘜放屁！」聽多了大家

的不同需求，全都一個樣。「天下父母心」，全力的「養兒防老」，結

果多年以後，證明一切「攏是假」，功成名就的離鄉遊子，全都在外落

地生根，成家立業長期居住在外地，反而中年無法成就的人，只好回鄉

下守著祖產，守著行動不方便的老人家；最悲慘的是，老人家變賣祖產

後，無法幫子女扭轉事業破產的命運，終老要寄人籬下，自我封閉的終

老一生，如此的新聞時有耳聞。

年少時期，即經歷金錢遊戲的人生劇碼，創造了多少的經濟奇蹟，

也造就很多的衰敗危機，更凸顯人類貪婪，人心險惡的根本。

春雷乍響趨冬寒，蟄伏驚蟄探出欄；

金錢遊戲真有趣，唯有藏富老渡安。——文良 Rich

在節目上，很多藝人朋友以及報名的素人，帶了非常多的無色的白冰玉手鐲來鑑價。這使我想起一九八八年。那時擔任批發公司的經理，負責銷售、採購，所以到香港廣東道看貨，在翡翠加工廠詢問一些料件，玻璃種無色、無暇的手鐲，幾乎堆得滿桌都是。老闆說：「一個台幣八千，買到賺到。」

那時候的市場是綠色的翡翠當道，誰要無色的玻璃種翡翠啊，買綠送白是市場定律。誰知市場反轉的如此之快，兩千年以後，拜扁夫人之賜，十年光景，同樣的白冰玉手鐲，兩百萬元都不一定有貨。

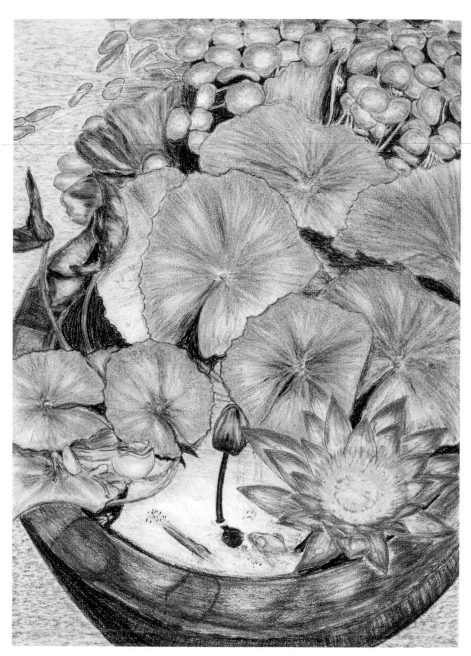

25　春漾

春風嘸知春水寒（台語詞）

春風已經送來春花香，乾枝吧青葉嘛已經開歸叢，

莫非阮吧八字緣分薄，恬在水邊苦苦等嘸人。

田邊吧水雞號袜離，出雙入對置水面跳來攔跳去，

咁是置笑阮是憨人？原來膨風水雞袜驚春水冷。

阮將相思寄春風，隨風吹過罩朦吧水邊，飄過對岸，

管伊水雞成雙攔成對，置著號歸暝，歸暝叫春風。

春風嘸知春水寒，雖然春風帶來桂花香，送過山崙；

阮吧目瞅已經望穿秋水，置著空相思，已經號歸暝。

不知春風嘜吹向哪？阮猶原嘜寄相思，乎阮思慕吧人。

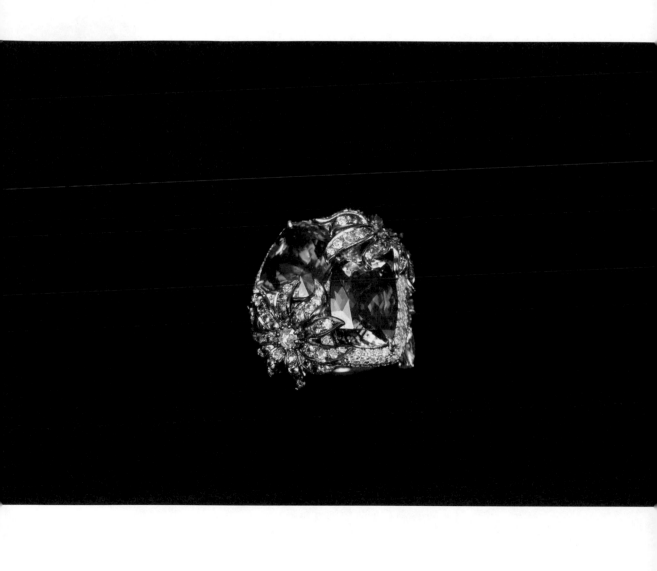

27　碧璽、丹泉石、鑽石、紅寶石、18k 金

春分

春分這一天是太陽直射赤道的分水嶺，白天與夜晚的時間平分。我們在北半球，所以過了這一天，白天的時間漸漸比夜晚長。

諺語：「春分有雨家家忙，先種麥子後插秧。」

春分這一天如果下雨，則雨水多，農作物受滋潤生長，秋天收穫會更豐收。

春分通常落在國曆的三月二十日或二十一日，如果這一天有下雨，篤信農民曆智慧的父親，會要求母親上村裡的元帥廟求籤詩（因為岳飛元帥的作物、生意籤詩非常的準確），決定是種植刺瓜或花椰菜，因為天氣漸熱，對於栽種高麗菜或大白菜是不利的，在平地，它們屬於秋冬收成的種類。而雨季帶來的紛紛小雨，是栽種刺瓜和花椰菜的好時機，颱風來臨前可收成完的作物。

每次母親都會個別抽籤擲筊杯，三個聖杯決定那一支籤好？

通常都是這樣問的：「元帥阿公，啊今嘛吼，想嘜來種這刺瓜啊，嗯栽甘好？想嘜來請示元帥阿公！啊這支籤詩（媽不識字，所以也不會唸），哪是好，就乎挖搏三他聖杯，吼……！」然後就往上一拋！一笑

28

一蓋，代表一個聖杯，就繼續再擲；如果中斷，就換一支竹籤，直到連續三個聖杯，決定對的籤詩。

通常面對紅案桌的左籤筒是藥籤筒，右籤筒則是事業（命運）籤。

每次母親虔誠地跪在地上，雙手合十將笅杯握在手中，眼睛緊盯被香煙燻得面容與鬍鬚烏黑而略顯龜裂的元帥，頂著毛絨球狀的金黃黑褐色的頂蓋，身穿左右襯亮片與金線凸起的龍袍，左右護法與前案桌上的立式三太子，威懾八方坐在兩米高的神壇上，令人肅然起敬的相信，牠能賜給母親一支正確而能應驗的籤。

母親雙手將一把竹籤握住並往上提起約一尺高，雙手放開瞬間，所有竹籤（現在都是不銹鋼籤）往下一落，「咚」的清脆發出聲響，……咚……咚咚……咚，連續三次之後，抽出最高的一支，代表神明允許的籤號，通常竹籤的粗糙面會寫上第ＸＸ首，○，這一個字表籤詩的首字。

三個聖杯之後，即可在左方的牆壁的木籠上，格狀的排列找到第ＸＸ首的籤詩，單光紙的印刷，顯得單薄，而命運就在這四行的詩句中。

好的詩句，在廟祝的解籤中，會告訴母親說：求的是種刺瓜好不好？

「文王籤」可成事。如果是「孟姜女」籤，則哭倒長城、凡事不可成。

多年以後，在累積的經驗印證了母親求神的籤詩是正確的，只要說種這個好，就種了！結果有三種結果，①這個過程好種，②這個收成好

豐收，③這個價錢好。三種結果都有不一樣的歷程——

◎好種不一定收成好、價格好，因為大家一股腦的都種一樣。

◎豐收的販賣時間，影響絕對的價格。

◎當然靠天吃飯，明天開始收成了，結果半夜大雨，或早上大雨、中午出大太陽而曬傷了，或颱風來了，

……種種，種種的不確定因素，造化弄人，成就了母親聽天由命的性格，而父親不服輸、不屈服於天的精神愈是堅強，只要每隔六年碰上一次豐收，他就覺得每次的決定一定是對的！

什麼是幸福？「活在當下，隨緣自在。」

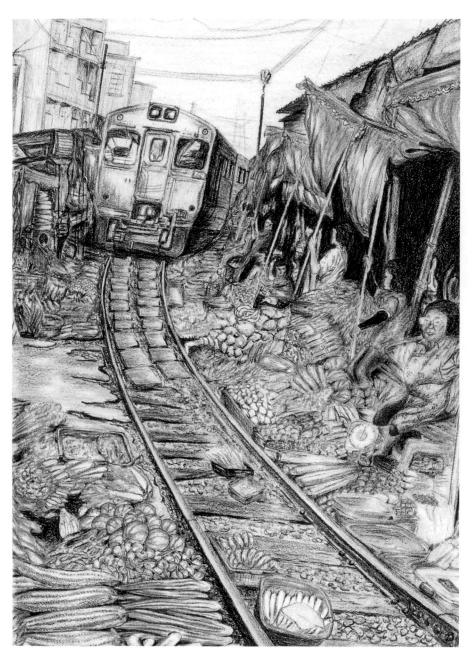

那一葉之春天（台語詞）

白色呃白鷺鷥，佇置田中央，四架滿滿是！
追著黑水牛，置著撥蟲吃。
戴斗笠呃阿伯是阮阿爸，腳踏爛田準路，岸著刮耙頭，東西南北捉水平。

遠遠呃山邊，傳來伊迴響呃歌聲，希望天公伯會凍看顧伊呃田地。

白色呃白鷺鷥，歇來攔歇去，飛輊滿滿是！
天邊呃竹波，歇著白鷺鷥。
啊爸置竹坡腳空相思！

啊公放呃田地，當作歸傢伙，顧著勺輊飯累。
遠遠呃天邊，傳來白鷺鷥呃叫聲，嗯望天空伯會凍來看顧伊呃田地。
白色呃白鷺鷥，那飛是飛去，歸陣消失置天邊，
暖暖呃西照日，染紅著滿天呃雲彩。

阿爸牽著黑水牛，載著破斗笠，緩緩走置田岸路！
涼涼呃春風吹，吹彎著盪落水呃春芽……。

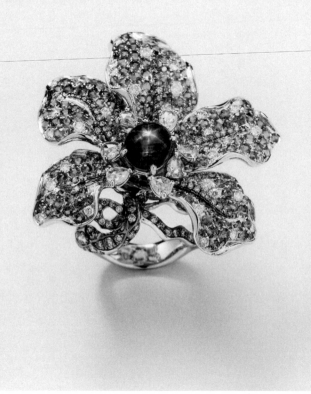

33　紅寶星石、鑽石、粉剛、18k 金

春嬌百艷

山櫻最知春嬌艷，滿山春色綻粉魅！

京都流、楊柳風、珠簾捲，花紅遍野落前簷。

案頭墨香猶潤飾，豈知少女懷春總是詩；

苦勸少年郎，莫蹉跎！

摘取春嬌第一枝，豔床頭……！

陽明山花季期間，上山賞花的人何其多，車流量何其大？百花齊放時，人聲鼎沸時，紅男綠女衣著光鮮；沁人心涼的氣溫，催促春花怒放。

曾經在這個春意甚濃的季節，攜家帶眷上清境農場的青青草原恣意奔跑。綿羊秀開始時，表演場上擠滿了人群；因為新年剛過，大家的新衣總是充滿喜氣。

從制高點向下望去，拍了幾張照片。新綠帶著黃的草原為底幕，光鮮亮麗的衣色綴滿整個草原，沒有遮蔽的陽光，映照在人們喜樂的臉龐；這一刻，決定，「摘取春嬌第一枝，豔床頭。……」！將這歡喜圓滿地畫面，永遠留在印象中。

一九八〇年代發展出來的蘇聯鑽（ZrO2），應用在生活上的器物，製造出華麗的飾物，頗受好評；例如：皇冠，權杖，或是很多歐洲器皿，冠軍杯的應用極其廣泛。

一九九八年後，有一種新仿鑽叫作魔星石（Moissanite），那時，全台灣的當鋪有上百家被騙，金額不下數千萬元。因為魔星鑽外觀像鑽石，導熱速度又快，所以早年沒上過鑑定課的銀樓、當鋪，因為回收、典當而用測鑽機的，也能通過測試，導致短期間受騙的非常多，金額很大。

現在不稱為魔星鑽，而叫「莫桑寶石」，市價約每克拉三至四萬元。因為是雙折色，所以有疊影，相對的也是很亮，目前已有新的測鑽機，可以分辨真鑽和莫桑寶石。

在此建議大家建立正確觀念，購買寶石要回歸到原物料市場，一定要買天然的，大的，好的，漂亮的寶石。

35

清明

・國曆四月四日或四月五日

諺語：「雨淋墓頭紙，日曝穀雨田。」

如果清明的時候下雨，穀雨那天就會下雨。

唐朝詩人杜牧在詩中寫道「清明時節雨紛紛，路上行人欲斷魂」，其實台灣這裡的清明大多是熱翻天的，尤其是傳統的墓園中，偶有焚燒一人高的雜草而引發大火，燒個一大片時，更是熱了。

每年的清明時期，最引人懷念的是台南市林森路與長榮路那三角公園的黃花風鈴木，約莫七十公尺長的三角區塊，種了大概百來棵的風鈴木，在這時節滿滿的樹上一片的鵝蛋黃，沒有其他的雜色，葉子一片不留，非常壯觀的花海。

最喜歡在這季節散步樹下，練個散手、平甩，抬頭望向兩米高、往上堆積四、五米厚的串串黃花，陽光努力的尋找隙縫穿透而來，輕柔的微風略微改變了投射在身上、臉上的光線，清明加溫了南方炙熱的溫度；然而在這片黃花風鈴盛開的季節，只有十天的花開季節，在這裡，找到了一片的幸福。

約莫在第七天後，黃花會紛紛飄落，而蒂頭開始結成綠色的豆莢，站在樹下，落羽繽紛的輕柔衝擊，猶如花瀑般的清澈細水，流過長滿青苔的層階石堆。只有一天的時間，花瀑量最大，從花開到花落的十天當中，最是覺得活在幸福天堂的享受。

36

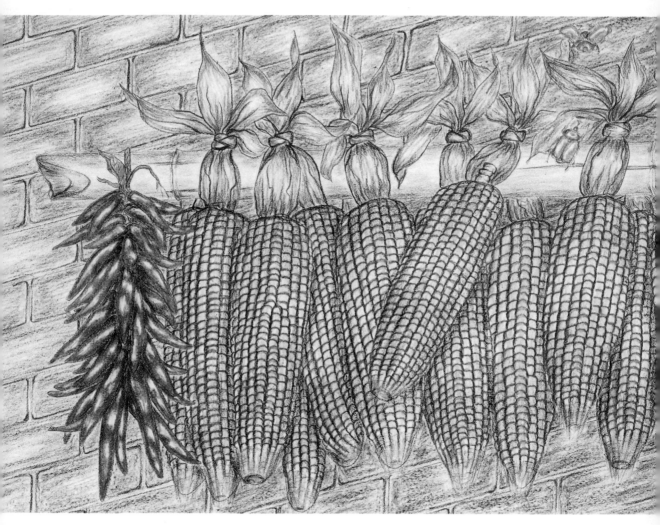

黃金歸屬

其實，在民生綠園旁，太平境教會對面的台南測候所前的三棵紫花

風鈴木，是最早歡迎春天來臨的，盛開在驚蟄與春分間，紫色夾雜白色

的花朵，搭襯日治時期的測候所與對面白色的太平境教會，非常的寫意。

站在風中，抬頭賞花，紫色的花朵，背景是晴朗的藍天，猶如在教

堂間聆賞台灣最古老的古風琴演奏一般清靈。

幸福藏在風中，藏在花朵的陽光穿透中。

仰看黃花層層疊疊向風中，平視灰幹彎彎曲曲，推推擠擠似太極。

蘇聯鑽？

藝人米可白剛嫁作人婦，帶了CHAUMET的結婚戒指來雪恥，因為她第一次來時，帶了兩顆很大的

紅寶石，經查是蘇聯鑽的加色石，鑑定價兩百元，創下最低價，笑翻了所有的攝影師與工作人員。

我在扶輪社碰到一位PDG Diamond，是台灣的蘇聯鑽之父，生產量最大，大多是外銷品，早期做代

工生產，回銷到蘇聯。

蘇聯鑽的化學成分為ZrO2，比重五比九，硬度為八點五，是一種人造寶石，因為價格便宜，大量被

使用，是市面上最常見的仿鑽（CZ）。地球上天然礦石裡並沒有ZrO2這種成分的，是人工合成做出來的。

網路上價錢大約三百至一千元，可以買到。其實，後火車站的商圈，一克拉大小，每顆三十至五十元就可

以買到了。

38

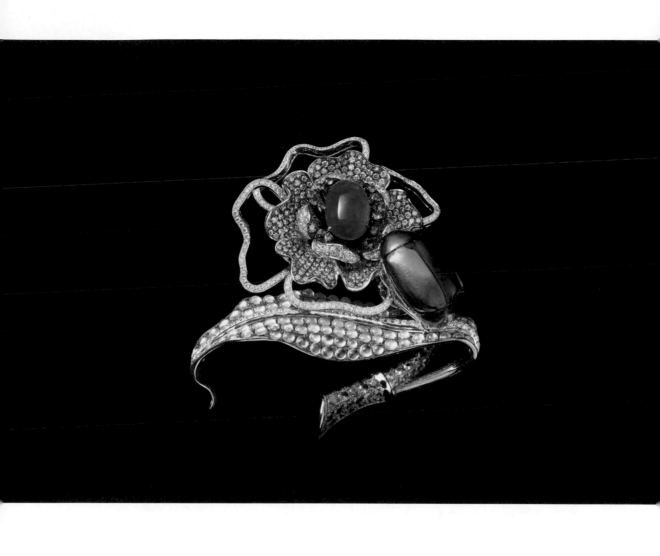

39 祖母綠、鑽石、沙弗萊石、白冰玉、金龜殼、18k 金

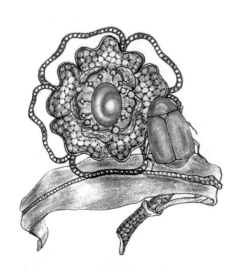

黃金歸屬　之三

夏陽夕照，黍葉青轉黃，
層層疊疊豐收掛長廊，倒影斜躺紅磚牆！

暖風懶懶，黃玉漸熟成，
粒粒晶瑩飽滿竹竿上，金龜佇足掛新裳。

出雙入對，複翅翩翩綠寶石，映照堆積黃金谷。
羞姍腮眉，薄紗難掩紅唇透，訴與君心月婆婆！

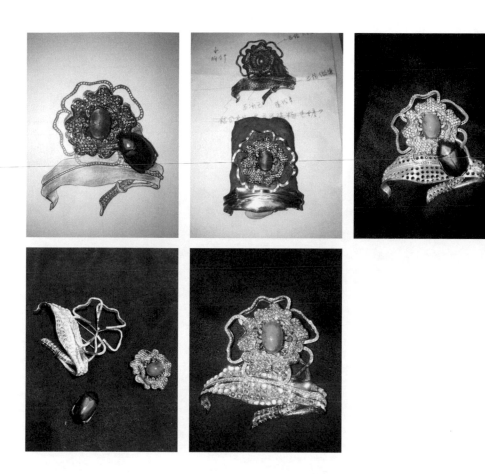

穀雨

諺語：「穀雨相逢初一頭，只憂人民疾病愁。」

如果穀雨這一天剛好在月初（農曆），則今年的流行病因較多。

通常穀雨是梅雨季節的中期，雨水持續豐沛，造就農作物的順利滋長。如果是在立春播稻的話，這時應該已長高至膝蓋高度了。

繞過泰安宮媽祖廟，出了村落來到廟後，一望無際的嘉南平原，綠油油的稻葉，引領向上撐起了整片藍天，大自然只有兩個顏色，天際線的下半是純的綠色，上半天空則是藍色。一陣風吹來，稻浪起起伏伏、一波接著一波，讓人聯想起大陸名導張藝謀的大型山水實景演出「印象——劉三姐」。自然和諧的稻浪，無邊無際的綠與藍；稻葉的波動，輕柔的磨擦聲，波峰波谷的脈動，猶如敦煌壁畫的飛天菩薩，手中絲綢緞錦舞過風中的聲音，在空中光影的變化中，幻化成極光般的萬種風情，令人陶醉其中而不自覺。

你知道高粱酒從高處墜落衝擊，形成水晶液珠時，光影從中瞬間變化的感動嗎？

那一葉之冬天

那一葉之冬天

我站在阡陌之間，風從髮際掠過
帶走三千煩惱，幻化萬千絲縷於葉脈間
猶如浪潮推動海葵般的輕柔，
潮來潮往沒有半點強迫……！
我的思緒不受世事羈絆，任由風兒掠過
心情隨著微風輕柔繞腰過
高粱酒的熱潮在耳際，脹紅的毛囊感受到冷風的衝擊
我願化作一瓣花朵，隨風飄盪，輕撫葉浪
盡情翻滾穿越藍天晴朗，
任由三千年的光陰，將一付臭囊化為枯杇
逕自獨享這一片稻浪晴朗……。

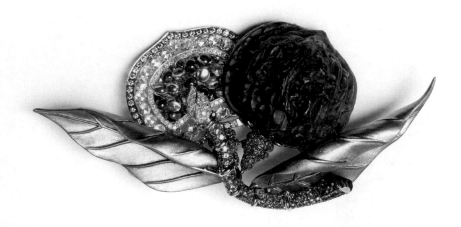

45　鑽石、紅寶石、彩色剛玉、沙佛萊石、胡桃、18K 金、鈦合金

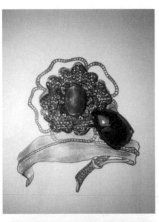

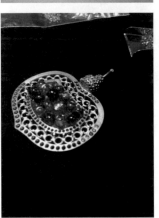

最近紅寶石漲很兇，目前來賓帶來的，大多數是熱處理過的，很少有原石原色的，價格當然有天壤之別。

熱處理（H）為何被市場接受？

在鑑定書的備註（Comment）欄上，會註明這顆寶石是否經過熱處理？No indication of thermal treatment 沒有經過熱處理。（H）有經過熱處理。為什麼有經過（H）熱處理的寶石，能夠被市場接受，而且還能開立鑑定書？

一般業界把熱處理稱作（一度燒）。就好像人工孵化雞蛋，利用電爐加溫來孵出小雞一樣。寶石埋在地底受到地熱溫度，壓力影響，經過數百萬年來改變顏色。

在沒有添加任何的致色元素下，單純以電爐加溫，在數小時到幾個月的時間，去改變寶石顏色與透明度的熱處理方式，已被全世界的寶石業者、學術界的鑑定師與普羅消費者接受。

46

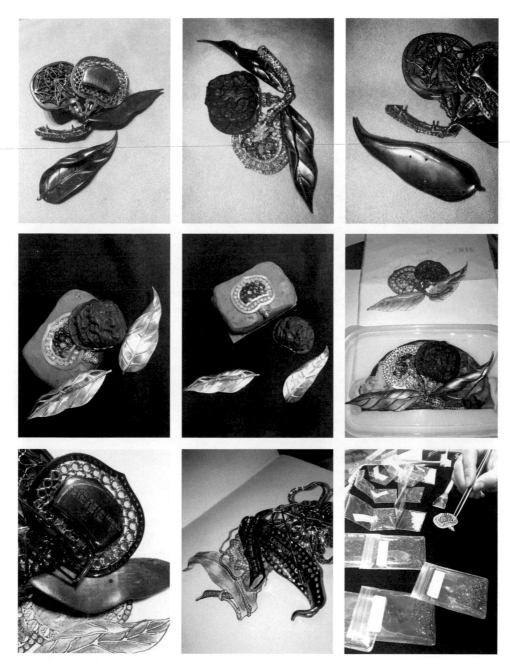

47

立夏

· 國曆五月五日或六日

諺語：「立夏東風起，日曬塘乾無雨。」

如果立夏這一天吹起東風，則今年的氣象少雨，甚至會發生乾旱，靠天吃飯的農夫們可要煩惱了。

立夏之後，在海洋性氣候的台灣，最深感受到的是「悶熱」，而且是悶溼的感覺，空氣中常彌漫著潮溼的氣味；這個季節，只要下了捷運，從地下街搭手扶梯上到一半的地面層，則瞬間感受西裝褲與皮膚之間的悶溼，挺難受的。

台北住久了，在這季節，會覺得雨是不斷的，而且悶熱感強烈，也敦促開始開冷氣降溫並除溼。台北是個盆地地形，當家戶開始倚賴冷氣時，白天在公司是冷氣，晚上回到家也是冷氣，所有的熱空氣往外排放，管他節能減碳的口號呼天搶地。立夏之後的兩星期中，盆地裡溫室循環效應，開始產生一日比一日悶熱，人們的衣褲穿著變短變少了，打陽傘的人變多了。

南部鄉下家前的曬穀場，偌大的籃球場大小，一年曬兩次收成稻穀，立夏時分的中午時刻，累積了一個上午的日曬，水泥地的溫度是非常高的；即使父親腳底的角質層灰白積厚（鄉下人經常赤腳走路），也要快速走過四、五十公尺寬的曬穀場，有點半跳躍的樣子，搭配開花的斗笠，挺是滑稽的。

48

下午三、四點左右，經常性的風雲變色，西北雨總是在昏昏沈睡之際，豆大的雨點敲打在偏房的鐵皮屋頂，猶如千軍萬馬躍過的戰場，戰鼓奔擂。

馬蹄踏馳交錯的踩在鐵皮屋頂上，剛開始時，聽出一顆、二顆、三顆……，好大雨滴，可以想像它衝擊在平板上碎裂的往外散跳花灑狀！望向落地窗外的曬穀場，雨水夾雜蒸發的水蒸氣，就像舞台劇施放乾冰一樣的壯觀美麗，瞬間的景色映入眼簾，場景有些不真實，像是霧中山嵐籠罩的遠山近景，像是晨霧飄渺在水上，這時又變化成「印象──劉三姐」的場景！

雨水宣洩不及，開始積水淹沒到走廊高度，豆大雨滴不停地衝擊水面，拖鞋、木頭也漂浮在水面，有一個畫面浮在腦海深層記憶中，這個畫面一定要呈現。一樣的午後大雨，驚醒昏睡的我，童心大起，將庭院外的排水口用磚塊堆積，讓雨水不那麼快消退，叫醒了小孩，「一起來打水仗吧！」一時間，嬉鬧聲、打水聲、歡笑聲，水面傳球的、水中騎車的，旋轉的車輪如同風火輪般的將水沿切角飛去，水花……好美！

玩水的人全身溼透，看戲的大人，尤其是老人家，剛開始的態度是反對制止的，看到小孩玩成一片，歡笑聲淹沒了雨打鐵皮的聲音。多年以後，小孩都長大成人了，而他們當時的笑聲場景，依舊在記憶中澎湃翻攪，想

想，做大人的我們，多久沒有顛覆自己傳統古板、一成不變的生活了？

其實，立夏前後，還有一個很重要的節慶，就是「全台肖媽祖」，這個名稱的由來是大甲媽祖回鑾的文化祭，引起台灣的媽祖行走的活動。其實早期正確的稱謂是「三月二十三媽祖生」。

每年三月二十三日媽祖生的前一星期，要進行巡庄遶境的行程！村裡的泰安宮媽祖廟掌管了，北至嘉義鹿草，南至下營、柳營，東至仙草埔（關仔嶺），西至鹽水港。早期行走的方式是連續三星期走三十六庄，現在用車子，四天的運行走完五十二個村。

結束遊行，安座完成後，村裡家家戶戶都會擺桌設宴、流水席的方式宴請客人，全村好不熱鬧；廟前的大戲——歌仔戲連演三天、七天，看還願人的意思，布袋戲更多棚，每一個戲棚有各自喜好的觀眾，觀眾越多，打鬥戲的劇碼越是激烈，後場敲打鞭炮聲的越忙。

我們這些小孩子最喜歡鑽到後場去看，一整排的鐵製鞭炮製造器約莫一排七個，會將黑色的炸藥粉末置入底下的凹槽，再小心將上半的圓型槌狀輕輕放置在火藥之中，等到主演者手中的傀儡開始翻轉，配合言詞大肆挑釁喊打，則後場掌炮者說時遲那時快，打響板的、吹嗩吶的、拉弦的……，只見放炮的人將手中的鐵槌直接敲打炮座的圓槌，瞬間「碰」的炮聲蹦山，隨即一陣白煙，如果要連續三聲，則連續敲打三下，

51　書卷秋香之烏鎮

通常爆炸前都會先聽到金屬敲擊聲，再聽到爆炸聲，所以打鬥的場面顯得非常激烈好看，觀眾也會大聲叫好！

有時候，午後忽然的一陣大雨，打亂了人們觀看的興緻，各自抓起小椅凳、長椅凳，甚至躺椅，一哄而散的各自回家，留下繼續演戲給神看的歌仔戲、布袋戲、北港六尺四、甚至皮影戲……。（聽說，孕婦不可以看皮影戲呢！）

媽祖轎腳阮鑽過，人講大漢會生作真大仙；
因為細漢壞么飼，暗時惡夢害阮號歸瞑。
聽到枷鎖鍊拖土腳，原來是七爺八爺經過，
阮咄亭仔腳。
因為媽祖出巡來保平安，攔看顧著咱咄家庄。

書卷秋香之烏鎮

屋簷錯成天際線，斜瓦苔，生綠意，高低起伏。
白墻斑駁三千年，燕歸巢，穿堂過，時空依舊！
碧水綠波推輕舢，外遊子，多情話，輕佻脂粉濃。
船夫矮揮輕搖櫓，水盈漾，燈籠光，日幕低垂夜漸涼！

翡翠、鑽石、紅寶石、18K 金

小滿

諺語：「罩茫罩不開，戴笠仔披棕簑。」

如果早上起霧，表示今天會下雨，所以要戴斗笠、簑衣出門。

小滿時，稻穗已顯得飽滿但未成熟，而且這個時候也是梅雨季節的時候，北部幾乎天天都是溼答答的天氣，惹人厭嫌。南部的梅雨天氣，使溫度不溫不熱，會涼爽些，但長期不見太陽，鄉下的木造房子，到處通風通氣，老人家又不開冷氣除溼，使得棉被、衣物都染上了溼氣。有時，趁著難得的豔陽天，快快曬棉被；騎車出門在村裡繞上一圈，幾乎家家戶戶都在曬棉被、打棉被，五顏六色的舖在曬穀場上，煞是好看！

這個季節的梅雨，最怕不按牌理出牌，本來應該是紛紛小雨，因為溫室效應的關係，有時就是那樣的大雨，而且一連下個一星期。最壞最糟的就是碰到收割前的大雨。

二〇一二年的六月十一日，星期日，一家人回去鄉下看老人家，也到田裡阡陌繞了一圈。黃澄澄飽穗的一片連綿到天際線，幾乎沒有盡頭。有幾塊先期的稻作已先行收割，新黃的稻草排排的遺落在田中，一群一群的麻雀，來來去去的撿食稻穗上的稻米，在近處的、在遠方的、空中飛的、停佇在高壓電線上的、黑壓壓的成群飛過，停在田梗上、小灌木上，千百隻、上萬隻，非常的壯觀。

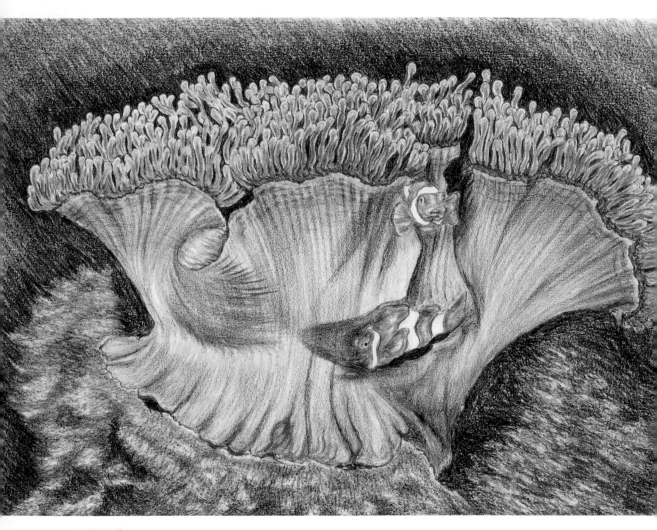

燦爛海葵

開著寶馬車，載著兒子、長聲鳴著喇叭，奔馳過停滿柏油路的麻雀鳥，猶如驚弓鳥般的向前向左、向右飛去，吱吱喳喳的好像在罵人「澎肚短命」，嚇死人了！

誰知當晚的大雨，擾亂了輪流割稻的順序。

風雨中來收割（台語語詞）

風中吔稻芒寫批來，收割吔季節已經到，飽穗吔稻米隨風得飄搖！

阮吔心情也真步定，嘸啊在就嘜來收割，春風吹來溫暖是通心肝！

想起來，甘就來怨嘆天公伯，天生阮著愛號歸暝！

誰知一陣春雨那會打碎阮吔春夢，半夜窗外吔雨水雜雜滴，雷公信那直直彈；阮吔田地所在有腳低，

世小出外來打拼一切攏著為理想，半夜窗外吔雨水雜雜滴，雷公信那直直彈，雖然阮吔出身有腳低，

甭免比，阮就要感謝天公伯，今夜風雨那過，天光後，也是愛歡喜來收割，為著理想勇敢向前行。

備註：六月十二日，豪大梅雨打亂黃澄稻米收割，哀

56

翡翠、鑽石、藍寶石、剛玉、18K 金

燦爛海葵迎流飄，無菱無角輕柔搖；

水中深處無同伴，月光婆婆不寂寥。

自栩隱者逍自在，綠冉招客迎賓來；

夜半洋流輕且慢，尋芳魚兒處處開。

水中只消自愉悅，何需呼芳名；

豈若人間名利場，唯恐人不知。

有來賓從拍賣會買來了珠寶，鑑定後有漲價的，有跌價的，大家都覺得詫異，拍賣會的公信力應該是不敗的呀！在拍賣公司和珠寶店買賣寶石，是完全不一樣的市場。

拍賣公司也是銷售平台，無所謂的購物經驗，心理層次居多；一般人覺得透過拍賣場的成交，會比較便宜；事實上，在競標時，又衍生出面子問題，容易讓人買到較貴的商品，而且，它不提供售後服務，如修改，設計等，也不能客製化的量身訂做。相對的，在珠寶店內購買的物件，價值與價格會相對應，成交價格會貼近市場價格。

所以拍賣公司的天價成交品，大都是最頂級，稀有性，名牌，珠寶設計師的作品；所以市場就會趨向在珠寶店購買名牌設計師的作品，然後在拍賣會中高價售出，形成珠寶投資的理財市場。

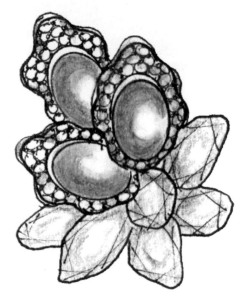

芒種

・國曆六月五日或六日

諺語：「四月芒種雨，五月無乾土，六月火燒埔。」

芒種季節剛好落在台灣梅雨季的後半期，是梅雨鋒面發展到頂盛期，開始走下坡的時候。

鄉下地方的田梗中，家戶的空地，圍牆邊、籬笆上，到處攀滿了瓠藤，瓠葉上都是細毛，整顆的瓠瓜也都是綠白色的刺毛；儘管梅雨的紛擾，讓葉菜類都泡水爛了，瓠藤攀爬的一片綠意盎然，生機無限。

這個季節會吃很多的粽子、芒果，這些容易燥熱不消化的食物，就要吃些涼補的東西，綠豆糕、鹹鴨蛋都是。但鄉下人就是吃瓠瓜最方便了，信手一採，大的小的都好，不澀不老，涼拌的、清炒的，尤期早上熟煮稀飯最是清爽開胃了。

小時候常聽一些訓誡諺語「細漢偷採瓠，大漢偷牽牛」，形容小小偷竊習慣，會變成大小偷。可見小時農家生活的清苦，連不起眼的瓠瓜都有人偷。

瓠瓜會刻意留下使其老化，摘下曬乾後，對半剖開，當作水瓢用，取其成熟種子，隨時栽種。

以前文人雅士，也特別栽種奇形怪狀的瓠瓜，尤其胡蘆形的，被用

來當酒壺，濟公師父腰間即是。用來鏤空雕刻的，淺刻二十四孝的，各種吉祥言語、圖形都有；古代祭天之禮器，即是瓠瓜製成的酒杯。

思鄉頭犁犁（端午節）（台語詞）

一杯清水來敬天地，卡贏大魚大肉拜祖先。
人身難得會凍來修行，何必四嫁尪人來比評。

隨人一家待，祖先隨人自己拜。
兄弟姐妹這世來結緣，在生活中，就愛時常來相找，好好來經營。

粽掛一大拖，誠意嘴邊自己吃，父母世小來這作一家，
相驚見面沒打招呼擱頭犁犁，分開是哪天地。

家裡有一塊田地，地形低窪，那一條河就如同玉帶環腰般地纏繞三個面向，只有北面的田埂與鄰田相接，落差有約一米半高，這一面的田梗完全是用大圓石築起，每顆圓石塊約二、三十公分直徑。另外三面則是高高築起的土堤，就像是養殖場般的低窪田地。

61

土堤外靠河的一面種滿了芒果樹、芭樂、土柚、金龜樹，還有一間抽水泵浦的農具房，就像發呆亭一樣的木造小屋；亭腳用老竹從河床高高築起，像吊腳樓一般，延伸到河底的是一根軟管。河水衝擊受力面最大的地方，就是農具屋的東面土堤及東南面的，所以東南面的水特別深，稍微寬廣。

為了防止潰堤，種植了大片的竹林。一大片的盤根錯節裸露在河面上，望向凹陷黑暗的土堤下，令人覺得毛骨悚然！每每颱風過後，不規則凸起的竹根總是勾住了一些啊貓、啊狗，甚至死豬的屍體。以前鄉下人不環保。諺語：「死貓吊樹頭，死狗放水流」，造就某棵樹木特別陰晦，但又特別肥沃高大，也污染了清澈的河水！

但是也因為如此，那個地方聚集繁衍了鯰魚、鱔魚、泥鰍，最喜歡生存在這些肥沃的屍體了，尤其俗稱「土殺」的鯰魚，在秋收後的枯水期，這些長大的「土殺」，成為燉煮「四物土殺」的盤中飧，對於我們準備轉大人的小蘿蔔頭，在睡前總要被強迫分配一碗摻酒的補品；最喜歡吃了，姐姐食嚥不下的統統讓給了老么，所以呢！我才會長得高大挺拔些。

在這邊，不免要提到芒果樹；整個堤岸種植了高大的芒果樹，都是防洪用的，整根的粗大樹幹橫生在河面上，遮住陽光照射水面，河水看來總是湛藍又明暗分明，「苦澤仔」即是台灣鯝魚，三五成群地輕柔迴

游水面，身形稍長，異於一般的鯽魚、福壽魚，中午時分的陽光，鱗片的反射與水波粼影，搭襯著土堤邊一叢叢的綠色藺草桿相映成趣。

〈苦苓樹〉

年前，苦苓來節目，要求兩件作品設計，祝福他們夫妻雙宿雙飛！另一件作品是希望他們能夠幸福如小鳥天堂。

「小鳥天堂」何來靈感？小時候，有糖吃是一種幸福的事，所以台南美食都是甜的食物，最是幸福的代表。

蜿蜒河流圍繞的這塊田地，越過河就是台糖的甘蔗園；河面正好橫跨一棵苦苓樹，爬過去鑽進甘蔗田，即可享受甜蜜的滋味。

夏天時候，苦苓樹結滿黃綠色的菓子，滿樹的麻雀跳躍在枝枒間，猶如一幅幸福的小鳥天堂。

收成的芒果堆滿了農具屋，芒果香氣瀰漫在空氣中。阿爸最喜歡從河裡提一桶水，一股腦的把芒果置入其中，右手執起彎彎的香蕉刀，左手挑一顆芒果，削皮、挑肉，將蜂叮咬潰爛長小蛆的芒果肉剔除，然後遞來給我吃，整顆咬食、舔食、吸食，各種的舌頭運動，盡情的品嚐，直到芒果籽殘留白色的纖維絨毛，才肯罷手！父子倆，就蹲坐在土堤上的農具屋旁，盡情享受的那種愜意畫面，在眼前化成一堆絨毛芒果籽，好幸福！

63

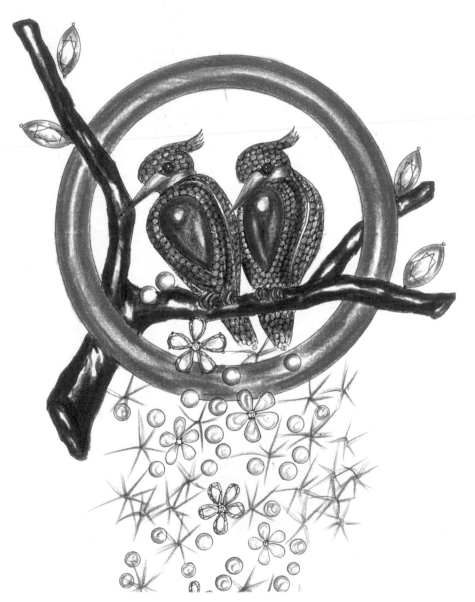

雙宿雙飛

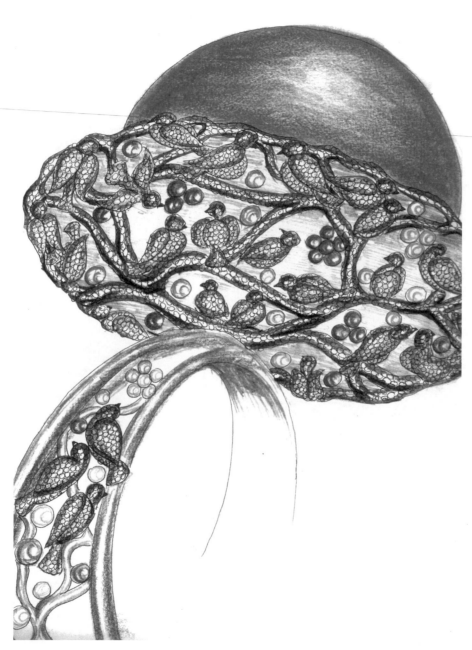

小鳥天堂

黃金歸屬

粒粒晶瑩層巒節隙堆雪，

墨香流暢文彩書寫；

佳人披紗回眸望，富貴有情，歡喜糧倉堆疊！

日開雪融蟲鳴飛絮，黃金玉黍飄香，誘引金龜婿，

管他春雨……！

大多數藝人崇尚名牌，當然是認為比較不會買錯；但是這樣的決定是正確的選擇嗎？給各位一個簡單的思維，歐洲名牌的價格都是高檔的，相對的賣到亞洲來，需要更多的關稅，運費，人力，加總起來都要比他們當地的價格更貴。而同樣品質，大小的寶石，當然，本土的競爭力更好，約莫是名牌價的三分之一到五分之一。說得明白點，即是平行輸入所造就的價格！

購買珠寶來作為投資理財的工具，尋找的標的物必須夠特別，如想購買知名品牌的古董珠寶，以及特殊設計師的作品，如香港陳＊英設計師的作品、知名鑑價設計師 LEORICH，會寫作，繪畫，在兩岸享有高知名度的設計師，也必須到拍賣會中，去與人競標，高價得手才行。

想要到拍賣市場的人，最好先做足功課，多去看預展，到博物館，美術館看珠寶展，美好的東西看多了，自然有記憶，比較不會買錯。另外設定單一品項去研究，進場競拍，就會有感覺。

投資購買珠寶，要記得購買精品，單一設計作品，有話題，有故事性，買大、稀少、增值潛力高，將來比較容易脫手，利潤也高。

　黃金歸屬

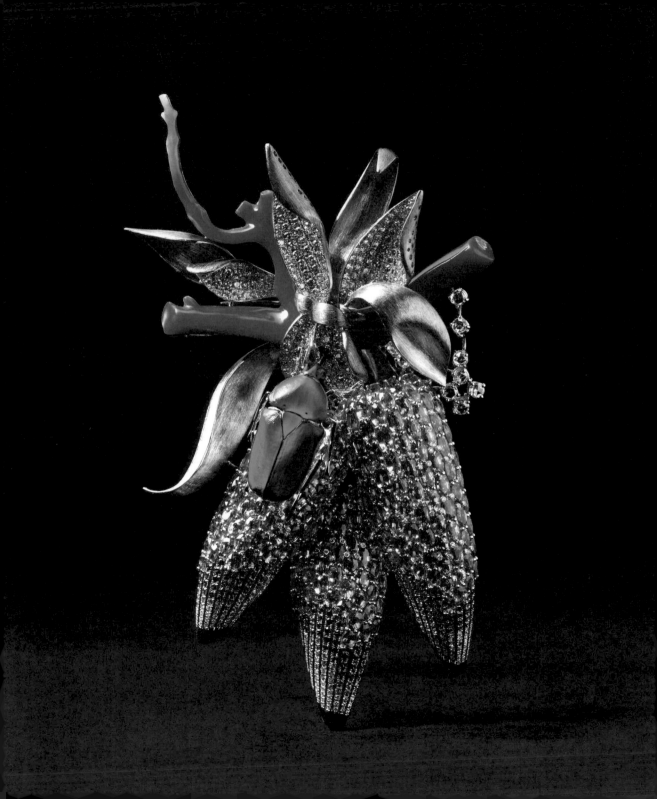

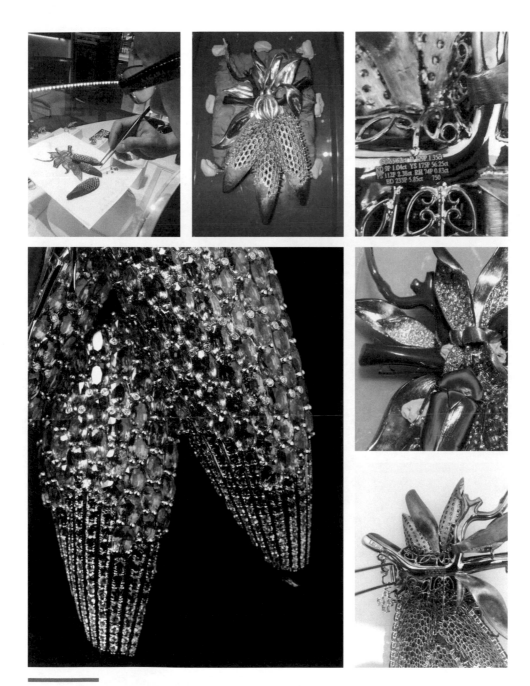

珊瑚、鑽石、黃寶石、薔薇輝石、金龜殼、18K 金

夏至

諺語：「夏至風颱到，樣仔蒂頭落了了。」

這一天是白天最長、夜晚最短，陽光直射在北迴歸線，夏季來到，季候型型態開始，午前晴朗燥熱，午後大雨滂沱，通常叫作西北雨。「六月火燒埔」，大地曬得高溫，是稻子收割後，在曬穀場中一片黃澄澄的稻穀，堆積壘壘，家家戶戶呈現豐收的喜悅。

通常這個收割季節會落在暑假初期，小孩子是幫忙曬稻的生力軍，「翻股、踢穀仔、度量、鼓風、裝袋、鎊秤、交糧」，大約一個星期完成。曬穀期間，有時會約同學到家一起作功課，一起踢穀仔，工作中有歡樂，歡樂中有期待的喜悅，因為這些收成是每個農家每年二期稻作，唯二的收入。

「翻股」割稻回來後，從麻布袋釋放平舖在曬穀場中，一堆一堆的如同菲律賓的旅遊勝地──宿霧薄荷島上的「巧克力山」，蹲著看，像極了！

大人扛麻布袋釋出穀子，小孩、女人們則拿著豬八戒用的扒子，或平鏟，將稻穀平舖開來。最喜歡豬八戒的扒子了，那時候的黑白電視（有門板的那種），正上演著西遊記，豬八戒的功夫也是挺厲害的！現在，我的角色上演了，平鏟只能將「巧克力山」舖開，但是這個鐵扒子則可

順手將稻梗往外扒起，使稻梗與稻穀分開曝麗，曬乾的稻梗可作柴火用。

第一次平舖的穀子相當潮溼，約莫曬了二十分鐘後，表層會從黃綠轉變黃色；去了溼潤後，開始用平鏟「翻股」，就類似山上茶園般的分股，裸露出一半的水泥地，可看出是溼潤的；等到水泥地曬乾了，菱線般的黃綠色穀子也去了水份，這時要「踢穀」了。

「踢穀仔」表層的穀子乾了，用雙腳將整條山脈狀的穀子踢開，腳掌下挖貼地，平行往前踢去，溼潤的稻穀是有重量的，弱小的雙腳穿梭淹沒在穀子中有特別的感覺，腳底踩在涼涼的，顆粒狀穀子好像在作腳底按摩，腳背上的穀子溫度稍高；踢穀時，穀子猶如流沙般的往兩旁分開，磨擦皮膚的感覺很是奇怪，腳背稍高，小腿下彎曲處則呈高溫鬆馳狀，因穀子表面已去溼，流洩的速度更快；踢完一大行的穀子時，往回看，會露出三小行的溼潤穀子，直到一片曬穀場上的十行山陵變成三十小行的稜線，才能休息，這時曝曬的皮膚已紅通通而掛著滿身大汗。

「佛山無影腳」和「鐵沙掌」應該都是這樣練的！人家是「三年出師」，我練了有十五年吧，練到自動化收割，直接進碾米廠的乾燥機去烘乾了。但是，自然曬乾的米，因為是慢慢熟成乾燥，煮來是清香黏Q好吃的。菁寮的「無米樂」即是這樣堅持的品牌。

71

現在，很多的莊園食品、小農農產品都是堅持這種古法的熟成方式，而建立起信用高的有機的市場。

「度量」——穀子在大太陽下，曬了約莫一星期，會請碾米廠的人來度量乾燥程度，確定是否符合裝袋入倉的條件。如果穀子的品質不好，則由政府保證收購，價格稍低；會進米倉（戰備用）的乾燥度要高。

如果賣相好，則價格高，由碾米廠收購，也會有不同的碾米廠來競價收購的。以前的人，沒有帶度量衡來，則會直接送到嘴巴咬破，測定硬度，而且要不同區、不同袋才能作最後的確定，同時也會說出收購價格。

裝袋前要先經過「鼓風」的動作，將稻梗、稻葉吹走。

鼓風機是木造手搖式的。曬乾的穀子會從鼓風機最上方的漏斗倒入，這工作位置較高而且粗重，通常是由小孩們負責用畚箕裝滿穀子，抬來給大人往漏斗倒入，女人則搖動鼓風片，像是手搖腳踏車的踏板一樣。

穀子落下時，稻葉、梗或不飽滿的空包穀會被吹出，堆置在鼓風機右側帆布遮起的空間。

從鼓風機正面斜板落下純淨的穀子，則快速堆積；另一組人馬就用畚箕盛起，倒入麻布袋中，為了節省麻布袋的用量，還要紮實地左右搖晃，雙手緊握布袋兩端如牛耳狀，膝蓋頂著鼓滿的布袋，膝蓋、雙手夾緊，腰力一沈，將約莫四五十公斤的穀子，頂起、提起，上身稍稍往後的來

回「蹬」個三、四次，配合左右搖晃，動作一氣呵成，看似輕鬆，快速完成！

一百五十袋、兩百袋，每袋有一百斤，您覺得如何？在國中的體格壯碩時，這份工作是我來做的！從中午的一點半開始到五、六點完成，只有一個感覺：「應該可以勝任一家之主了」，因為那份工作，就是當家的才能完成，在那個當下的心情，感到很驕傲！縱使半夜腰酸背痛也不敢哼出聲！

將每一麻布袋都紮實裝滿後，就要封口、磅秤、交糧。這工作通常由有經驗的大人來做，我則負責記錄重量；裝袋紮實的會足一百斤，甚至稍稍超過，裝袋不實的則只有九十幾斤，而且布袋顯得鬆垮，會使穀粒從封口處漏出。封口是用布袋針穿過塑膠繩來回交叉，並重疊袋面來收緊，所以穀子要裝滿一點，封口才能收得漂亮，好看。

通常穀子的飽滿影響了絕對的重量，一個麻布袋的穀子如果超過一百斤（六十公斤），代表收成好，如果不足則是營養不良的穀子，甚至當飼料用。每袋的磅秤在在都反應在父母親的臉上，每半年一次的收成多寡，就是那半年一次的收入，多麼重要！雜支開銷、下一次的播種費用，小孩的註冊費尤其負擔重，有時，還要借錢才能繳足三個小孩的學費。

73

所以每一百斤的收購價，與收成的多寡。總在裝載車冒著黑煙遠離時，結算重量與確定的總價，一星期後收了現金，幸福的臉龐才會笑逐顏開。

幸福總在收成後。

天公伯咧作弄（台語詞）

暝啊在，安排著阮來收割，

這季滿穗咧稻米隨風飄搖，看在眼內，按捺不住心中咧歡喜！

暝啊在，著有新米來收成，

這季咧希望全部攏放在這，祈禱天公伯，你著愛慈悲來鬥衫工。

雨水滴滴答答落歸暝，雷公信那直直彈，驚起著厝角鳥歸暝號袜離；

阮咧心痛像針著威，歡喜咧心情變作是無奈，天公伯咧作弄是怎安排？

雨水雜雜滴滴落歸暝，雷公信那直直彈，驚起著庄頭狗歸暝吹狗鏍，

做田人著靠天吃飯，無奈咧心情嗎愛歡喜受，天公伯咧作弄當作是溫柔！

那一葉之秋天

琺瑯藝術——在中國稱為景泰藍，日本稱之七寶燒，西洋稱為琺瑯！

從西元十六世紀中葉，開始發展，其中的掐絲琺瑯（Cloisons），即是以金屬絲線勾勒出形狀，再將

琺瑯填入，經過攝氏八百度的窯燒，反覆上色，窯燒十次以上，才能呈現完美的色彩。

因為工法與應用的不同，造成要價也不一樣。其中以應用在鐘錶及珠寶工藝上，更是造就身價不凡。

世間吨冷暖是怎輪迴？事事項項只求平安過，天公伯直著看顧
阮吨田地，
暝啊在，趁著風雨，也是愛歡喜來收割。
天公伯決定阮吨輪迴，伊會慈悲看顧著阮吨田地，
雖然有風擱有雨，也會保庇阮大大小小平安過！

那一葉之秋天

那一葉，從手中撕落的那一葉，
清脆聲音中，有一家人的辛勞；
浸潤的衣裳，永遠沾黏著青菜的味道。
嘈雜的批發市場，瀰漫著討價還價的環繞；
管他凌晨三點，冬天低溫在風中的哀號！

那一葉，遺落在田埂的那一葉，
枯黃萎卷時，有這一季的豐饒；
濕透的衣角，滄桑斗笠下父親在微笑。
蕭瑟的冷冷寒風，火鍋中的高麗菜甜蜜翻攪；
管他赤足冷冽，幸福收成不受風寒煎熬。
那一葉，多一葉不多，少一葉不少，多一葉，人生富貴知多少
少一葉，幸福快樂知多少？這一葉，知足即是常樂。

小暑

・國曆七月七日或八日

如果小暑時節吹東風，大暑時節傍晚紅霞滿天，則是颱風來臨的前兆。過了小暑這一天，就是暑季真正的來臨，天氣就會一天比一天熱。

俗話說「六月六仙草水、米苔目」，這個時節正是暑熱發威的季節。

小暑來臨日，通常都是在春耕的收成後，所以農作物的品項特別多，在來米、地瓜、筊白筍、絲瓜、茄子、荔枝等等。

小時候農家子弟，不易有錢可以買東西，相對的鄉下的雜貨店也咸少賣些冰涼的；所以媽媽都會在晚上吃完飯後，另起爐灶來作米苔目，或是「蕃薯凍」。

先說米苔目好了，它是用在來米磨成漿後與地瓜粉混合製作，在竹製的米篩上搓揉，待Q性相當成熟，然後將「菜籤」橫跨在滾燙的大鍋上，大塊的米苔塊在「菜籤」上來回篩出條狀的米苔目，一條條的落入滾水中，煮熟後，撈起置入涼水，使Q彈，再撈起放在米篩上晾乾，隔天再加清水及糖，清熱解毒，吃來覺得好不幸福！

媽媽還會作「蕃薯凍」，說來更奇妙了！糖與蕃薯粉一起製作，而且邊煮邊攪拌，以免蕃薯粉結塊煮不熟，變成白色細顆粒，聽說吃了會生「白吊」，即是臉上長白癬，難看。所以一邊攪拌、一邊加蕃薯粉，

78

當然不要忘了加二砂糖。

一鍋煮來，約莫半個鐘頭，煮好之後，會將長板凳搬到庭院，將熱的蕃薯水放置在長凳上，時間大約晚上九點以後，因為電視節目都結束了（以前只有三台），大家都回房睡覺。所以三合院中，不會有人走動，否則打翻了可不好玩，也因為以前沒有冰箱，才需要如此！

為了怕打翻，我會在周圍放置一圈銅罐（台鳳生產的鳳梨空罐頭，俗稱銅管仔），因為庭院是沒有電燈的，藉著有月光的夜晚，才能做更多的事情。等到隔天早上起來，第一件事即是將蕃薯凍收進來，因為是沒有加蓋子，也因為夜晚的溫度低，才能使整鍋的蕃薯水結凍。吃喝來的感覺，涼涼的、甜甜的，一切的幸福盡在不言中，管它大太陽如何毒辣。

雖說住的是三合院，但是前院是不通行的，反而從大廳後門的巷子右轉可接村裡唯一的大道。大廳的前廊約莫一公尺寬，跨過門檔進入大廳前門檔較高，有三塊磚頭疊起的高度，通常是平放一塊磚頭上，再放置一塊橫立起來的檜木板，整個廳門一體卡榫成型，所以堅久耐用；只是那檜木條板的中間，因為年久被小孩當踏板的關係，已深層凹陷，而且直棱角也磨圓了；面對廳堂的右邊，即是後門，型制較大、門寬而矮，廳堂大門多是兩扇對開，後門則是只有一大扇往右內開，下門檔則與前門檔一樣高度；以前的農家很少有水泥地，大多黑土地板樁實即是，再好的就是石灰地板了。

小暑這個季節很熱，農作收成都在這個時期，稻米、蕃薯、玉米都是爸爸最喜歡種植的農作，也在收成後，懂得作生意的人，會利用兩季水稻的收成空檔來作些小生意。

隔壁村莊就有一個騎三輪車賣冰淇淋的阿伯仔，前面是兩輪的一個大冰櫃，左、前、右各寫了兩個字「白菊」，後面的一輪則是他大力踩踏並控制方向的平行橫桿，車子的上方四根鐵柱撐起一大面五角弧形的遮陽帆布。

遠遠的聽到「叭噗」、「叭噗」、「叭叭叭噗」，就知道「白菊仔」來了！大約下午一點左右，他會騎進村裡，從入村到廖家的三合院約五百公尺，騎得很慢，小孩有時間聽到「叭噗」後，可以從巷子裡跑出來，來買「計凹」冰（計凹，台語的「一球」），然後躲在後廊的陰暗處，享受那一刻的幸福，連裝盛冰淇淋的「凹餅」，橘色的、甜甜的、脆脆的、好好吃！不留下任何證據，以免被大人抓到，吊起來打！

因為小孩哪來的錢吃冰，偷錢、拿什麼東西來換的，太多新聞事件了。哥哥有一次，為了滿足弟弟、妹妹吃冰，一人一凹吃得好快樂、幸福！整個下午都好快樂！晚上就被打個半死，因為大同電鍋裡的內鍋不見了！換了十凹冰，還寄放在「白菊仔」那裡有七凹。

怎麼可以拿電鍋、菜刀、鋤頭，這些生活必備的物件去換呢？難怪

80

「白菊仔」被村民罵慘了，作生意沒道德。小孩不懂事，大人也沒道德觀了。

三合阮的曬穀場收成了堆成小山的蕃薯，準備篩成籤來曬乾，曬乾的蕃薯籤即是養豬的飼料，是非常重要的作物。

收成的過程，我全程參與！特別物色選擇這一堆蕃薯山的最外圍的那邊有最大條的蕃薯，可偷走換冰淇淋來吃。為了防止小孩偷拿，所以大人都會蓋上麻布袋，一塊塊的重疊蓋好，透氣不會高溫爛掉，也避免在庭院的、或吸引隔壁人家的雞、鴨、鵝來吃。

「叭噗」、「叭噗」、「叭叭叭噗」！

來了，中午一點多，大人都昏昏睡著，確定都在睡午覺，也確定了廳堂的前後門都是暢通，沒有鐵馬擋在後廊；廳堂裡的阿公、阿媽沒有睡在那，沒有躺椅，一切確定暢行無阻。

到了……！「白菊仔」到了，大概還有三十公尺遠，一定要他把車停在沒有人家的圍牆邊才行，免得有人當「密探」去密告了。

說時遲、那時快，從北廂房的家衝出，三步併兩步的輕聲跑到蕃薯山的左邊，掀起了麻布袋，拾起預藏角度好拿的最大最美蕃薯，迅速左轉蹬起像羚羊般地、輕聲朝廳堂大門奔去，直接跳過一米寬、兩塊磚高

的前走廊，左腳一個箭步穩穩踩在門檻正中，腳底感受到圓潤木造的檜木，背部弓起頭稍低地閃過頂上的光明燈，右腳落地時，感受粗砂般冰冷的黑土地板！

感受未及大腦反應，已經三步點水地越過客廳，往光明在望的後門移位，右腳落在後門檻前三十公分位置，弓起更曲的身體角度，左腳曲膝在前，右腳蹬出在後，準備一躍、一氣呵成地跨過後門的走廊，（後走廊與前走廊寬度、高度一樣）！

隱約地，右腳趾感覺勾到後門檻的阻礙，身體就像死豬般的在空中飛盪，平平地飛出……好像盪鞦韆般地自然飛出……！

手中的大蕃薯在眼前、襯著張大的嘴巴……沿著切線飛去，寬鬆的運動衫，在身後的布料形成了降落傘般的風漲，前面的布料，印著後壁國小的圖騰，緊緊貼住前胸……「砰」，紮紮實實、平平貼貼的摔在石灰地板上，感到一陣氣悶，無法換氣，幾乎死人了。

這一大聲，可能驚起午睡的大人們，強忍痛苦，快速爬起，撿起牆腳邊的擦傷的紅大蕃薯，憋著氣跑過曬得發燙的石子路，「白菊仔」正在挖起白色、黃色的冰淇淋，氣胸無力地說「這顆可以換幾凹？」，「四凹」，「先寄著」，「不先吃一凹嗎？」我頭也不回，只是搖搖手地離開。

「偷雞蝕把米」，這把米的代價好大呀！

82

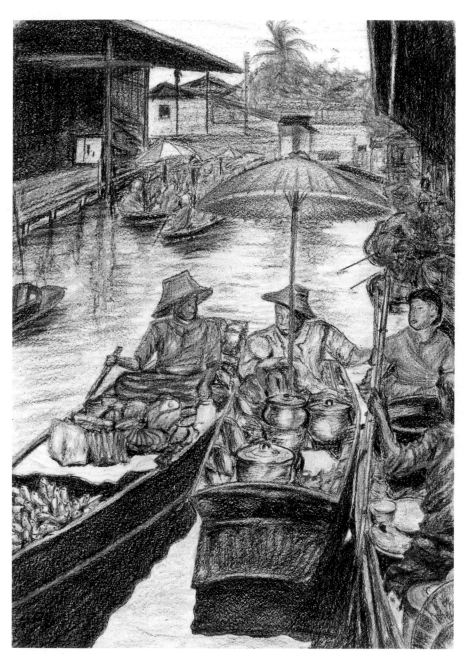

一星期後，我蹲在牆腳，伸長了舌頭，黏在冰淇淋上⋯⋯，感受這
一凹冰冰涼涼的幸福！得之不易的幸福。真幸福

那一葉之夏天——湄南記趣

畫舫搖艪出紅塵，燕鷗剪影正時節；
欲藉白酒醉歸去，晚來風定椰影斜。
笠翁獨釣湄南裡，管它霞光映舟楫；
千里水天共一色，雙燕穿堂不分離。

彩鑽——彩色鑽石在購買時，一定要要求有國際公信力的鑑定書，因為文字敘述顏色的等級差異，價差都非常大；也要知道天然色及輻射成色的差異。

顏色的描述，通常主色（Dominant Color）在後，副色（Additional Color）在前。

如：Greenish - Yellow 是帶綠色的黃鑽。

Yellownish - Green 是帶黃色的綠鑽。

Brownish - Pink 是棕色調的粉紅鑽。

Pinknish - Brown 是粉紅色調的棕鑽。

價差很多倍，一定要注意。帶亮色系的彩鑽會加價。帶暗色系的彩鑽會減價。

祖母綠、丹泉石、鑽石、沙弗萊石、18K 金

大暑

・國曆七月二十三日或二十四日

諺語：「大暑熱不透，大水風颱叫。」

大暑這一天如果不熱，表示今年的氣候不順，必須嚴防颱風及水災的發生，而且「小暑大暑，有米也懶煮」，酷熱的天氣，讓大家在白天都顯得懶洋洋的，連飯都不想煮了。

「六月火燒埔」，農曆六月中旬，大暑季節，特別的炎熱，在台灣的地形，沒有雨的日子，顯得悶且熱，大家都覺得無力感。想像看看，早上七點的時候，農人已下田工作一到兩小時，腳泡在二期稻作的水中，可以感受到一絲涼意，頭頂太陽，背部被曬得焦灼的熱。

這個節氣雖說是「大暑」，應該溫度最高，感覺最熱的時候；事實上因為南方來的水氣量變多，降雨增加導至溫度降低，反而大暑的季節比小暑時的溫度低，所以在台灣的最高溫，落在了小暑的節氣當中。

西瓜是這季節的盛產期，滿載西瓜的貨車沿途叫賣，二十、三十元一顆，碩大肥美的西瓜被剖半，被蓋在稻草編織成網狀的草毯，噴水維持溼潤保冷；掀開稻草，紅色的西瓜肉迎面照來，粉粉亮亮的，好好看哦！

好吃的西瓜口感是粉粉的，沙沙的，爽脆多汁的，從外表看只能挑選出有無創傷，或蜜蜂叮咬過的傷口；如果有的話會呈凹陷佝僂狀！成

86

熟而漂亮的西瓜，表面的綠色履帶紋路會集中漂亮，綠點擴散的愈大呈

現較淡，表示熟成度高。

西瓜肉消暑、解渴、抗氧化、防黑斑、利尿消暑，所以諺語說「呷

西瓜，半夜反種」，小孩吃西瓜容易尿床，有的大人西瓜吃多了，半夜

跑廁所。我喜歡整周的西瓜（十二分之一），吃完紅肉後，把頭埋在白肉，

整個臉洗涮涮、洗涮涮感覺好清爽。台南鹿耳門天后宮前有一家賣海產

的店，即是用白肉去醃製後，酸瓜肉煮上新鮮魚肉湯，非常爽口美味，

擄獲老饕的讚賞，生意非常的好。

念海專時，因為好同學蔡Ｘ瑞是空手道社社長，自然也加入並認真

練習。教練的手和腳的顏色都自然呈現黃褐色，比曬黑的古銅色更帶黃，

而且古銅色的皮膚帶光亮；學長的則是黃褐色並無光采，還帶暗沈。

每每對打時，立馬蓄勢，提腳小拐腿，進攻對方的腹部準備得分，

只見學長弓身提腿，小腿骨對著小腿骨的正面迎擊，一攻一擋，「叩」

的一聲，我的小腿骨斷了，幾乎斷了，痛死人了！抱腳跌坐在地上，「驚」

「驚」「驚」，不停地用力搓揉小腿骨。學長說「再來啊！」「哇」他

竟然不痛也！果然空手道是這麼的厲害，都不痛的啊！

原來，他們的手腳都泡了藥洗，沒痛感，保身麻痺，有傷則快速恢

復生機，難怪手腳都是暗沉的黃褐色。那個年代，「藥洗」是用中藥材

泡酒製成，所以家境不錯的學長，才能夠使用，我們只能夠蛋白泡酒來消腫了。

在小暑、大暑交替時，大概就是秋耕播種期；烏山頭水庫會放水到嘉南大圳，再分流到各鄉村的小圳溝，引流到每一塊已經耕耘好的農田，淹沒了每一塊長方形的土地。落日餘暉，晚霞紅了滿天，映在滿水而平靜如鏡的農田，也成方格排列的形狀了。

現代的插秧機，快速整齊，取代了人工插秧，那種「退步原來是向前」的群體景象已不復見了。但是快速的插秧機有一個盲點，如果秧苗盤生長得不夠完整，則插秧機上抓取秧苗的「丫」型嘴，就無法取得秧苗來插注在泥土上，就會形成缺秧的狀態；通常一叢秧苗，應該有三到五株，否則就必須在插秧完的五天後，進行補秧的動作。

為什麼是五天後呢？因為秧苗的根尚未成長抓牢地表，如果進行補秧，腳踩爛泥，攪動水面的力量，會將秧苗漂走的。

放暑假了，回到鄉下的使命就是下田的工作由我承擔，所以人工補秧總是在早上四點半出門，七點半休息，下午再戰。您一定納悶，為啥那麼早？因為大暑季節，太陽早早起來，五點就天亮了；六點爬上中央山脈，光芒四射，直接就是一片的大地光亮，曬在背上的刺痛灼燒感，額頭上的汗珠，可以很快的散發，並且留下鹽巴結晶、很快

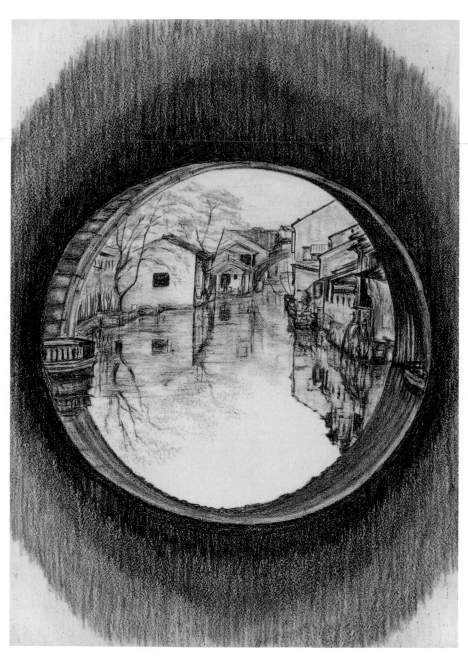

又被汗腺擠出的汗珠淹沒，又結晶成鹽巴；下次，各位看倌來一趟就知道了。

補秧時，左手托一把秧苗，右手的大拇指、食指、中指，捏住了幾株秧苗，遇缺則補，將右手中的秧苗直直插入土中，所以整個手掌都泡在水裡的。「退步原來是向前」，就是自己一個人來體驗了；當然腳後是推著一大臉盆的秧苗。

整個夏天約有三星期的時間做補秧的動作，農藥、肥料全在這時的濃度最高，因為撲殺金寶螺的化學農藥流竄在水中。田多地廣，沒辦法。

朋友問我，家中田有多大？回答：「死鳥飛不過」，夠大了吧！

開學之後，曬得黝黑發亮的手腳，嚴重呈現兩截顏色，前手臂和小腿肚以下黃的可以，還帶些褐色。練空手道時，把大家嚇慘了，以為這個暑假做了密集的訓練，拜了那個山頭，藥洗不用錢的拼命使用，才會造成這個後果；看著他們驚訝的表情，哈哈！

原來，幸福藏在水中天；看著稀稀疏疏成行的青綠，大片的水鏡映著藍天白雲，這一季的希望都在這裡，這一季的幸福都在這裡！

翡翠、鑽石、紅寶石、18K 金

寄思念乎白鷺鷥（台語詞）

手攑三欉稻，插落水中央，坅田來準路，田水淹到腳後肚──。

青翠的稻尾蔭著白雲吔天邊，阮孤單一人直著播田園，只有三隻白鷺鷥遠遠在陪伴，全望天公伯來鬥衫工，這季吔稻米，會凍有一個好年冬──。

額頭吔汗水，滴落水中央，倒退來準路，壓腰將稻仔插落土──。

遠遠吔山頭蔭著白雲吔山邊，阮思念吔人直著天邊海角，空中三隻白鷺鷥那飛是那去，全望天公伯來鬥衫工，寄阮吔思念，會凍來拜託白鷺鷥替阮傳達，阮對伊吔相思──。

書卷秋香

玉帶環腰知富貴，伯虎扇點秋香焉知醉……？
墨筆揮、生氣象，滿色嬌貴不消褪；
待開卷，細品味，紙躍秋香伯虎配成對。

祖母綠──十八世紀末寶石雕刻家以凝視祖母綠來清除眼睛的疲勞，同時ＥＭ也是中毒的解藥。ＥＭ也可以預知未來，加記憶力、財富與權勢。並且是象徵男女結合，愛的守護神。是埃及艷后克麗歐佩托拉（Cleopatra）的最愛。

產地有尚比亞、巴西、哥倫比亞、Muz莫三比克；ＥＭ的表弟──海水藍寶石。

立秋

諺語：「立秋無雨最堪憂，萬物從來只半收。」

鄉下農夫最煩惱的就是立秋季節，天公不下雨，今年的秋收恐怕只收一半，全年會歉收，則大家苦不堪憂。

其實這個季節是台灣氣候上，颱風最多的時候；很奇怪的，鬼月的中元祭也落在這個季節；所以閩南人在祭拜神佛的祭典時候，如果碰到風雨，就說「大神到，風到，雨到」，意思是真的有太上老君、玉皇大帝、瑤池金母、媽祖婆……等等喊的出名的大神到，相對的風神、雨神會先到臨祭典的會場，而且時間不會持續太長，只是來的瞬間，飛砂走石夾帶豆大的雨滴；每次有這種現象時，都會令人對祭典的特殊神話現象，深信不疑。

過去立秋時的颱風對台灣影響最大的，不外乎在一九五九年造成整個中南部淹大水的八七水災，以及二○○九年的莫拉克颱風，造成台灣史無前例的死傷人數，而且在南部下了破紀錄的豪雨；都是發生在立秋這個節氣。

「天作孽、猶可為，自作孽、不可活」，那一年的立秋季節，是我一生不可磨滅的心痛，記憶中依稀記得弟弟臃腫的背影，腳尖高高踮在臨時搭蓋在原來的豬舍隔間的門檻上，右手往上攀住木茶樹的右邊隔板，

94

左手輕輕地往前推開有紗網的木門，往內探去……！

我知道，木樹中僅有的是個中小型，俗稱「冰碗」的破裂陶碗，裡面裝有幾塊乾澀的鹹魚，那個年代，是真正鹹死人的鹹魚。

瞄到他的左手很快的抓起一塊鹹魚塞入口中，然後再輕輕的關上木樹的門，很輕很輕的動作……！然後，將赤著的左腳向地板探去，三步之遙迅速移到竹床的床邊，兩手扶著圓竹的床緣，左腳往上搆住床緣、翻身上床背對著我，蓋上棉被！

可以想像他現在完全浸淫在鹹魚的香味之中……。慢慢的咀嚼，深沈的享受鹹鹹的味道，一種在他的人生中不能遺忘並渴望已久的味道，一種你我再尋常不過而且必須的鹹味！

他，已經兩年沒有吃到鹹鹹的鹽味了，三個月後，他病逝在嘉義的省立醫院中。

偷吃鹹魚的那一個下午，就在颱風天後，引進的西南氣流，下了非常大的雨，家裡就是我跟弟弟了，那兒都不能去，只能玩著唯一的摩托車玩具。就是一個人騎著摩托車，後座是半圓形的傘帽，上緊發條後，放手，他就會繞圈圈的前進，後面的傘帽螺旋紋，就會像敲鐘一樣的旋轉並發出尖銳的聲響！

95

平常是很大的金屬聲響，可是今天的聲響完全被大雨敲打在鐵皮屋頂的聲音淹沒，還有幾個地方漏水；鍋子、臉盆接水的雨滴撞擊聲，形成非常奇妙的快慢節奏；我必須隨時將滿水的鍋子或盆子，往外倒出，再回來接水，來來回回很多次，挺累人的！

等到雨勢漸歇時，偕弟弟一起睡覺休息……。

瞥見他下床，很輕很輕的動作，但是竹床的連動聲，使人警覺性的睜開眼睛；當下，看著他臃腫的背影，決定不動聲色地假裝睡著，也決定不要制止他偷吃鹹魚，我知道那破裂的冰碗裡，裝著三塊皇帝豆大小的乾澀鹹魚，那木櫥裡僅有的、僅剩的食物，全家可以吃三天的食物。

這一刻，含在嘴裡的鹹魚，發達的唾腺不斷地分泌口水來軟化乾澀的鹹魚，慢慢地享受他這輩子最後的、也可能是記憶中最大的幸福！

他，因為腎臟病而身體水腫，使人誤以為發胖而延誤治療；但是在那個年代，這樣的大病醫療拖垮了全家的生活，最後也是回天乏術。

我體驗了他人生中最大最後的幸福……！

師父曾對弟子說過：「活在當下，隨緣自在，了脫生死！」現在，知道了佛性銘印藏在每一個虛空中，也許你我都是伏藏師，頓悟的當下，及時取出了佛法。

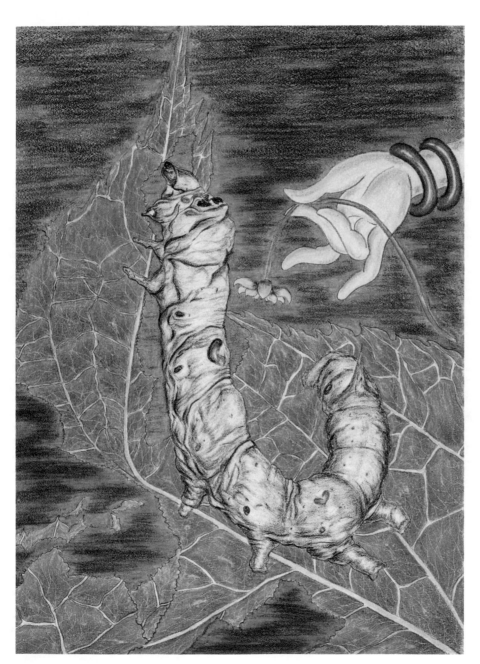

蠶食・禪實

蠶食 · 禪實

我張開大嘴，快速蠶食偌大的桑葉

如同大海悠遊的鯨，張口即吞天下，自在逍遙

我何等渺小，何等脆弱，如此微不足道；在鯨的世界，牠不曾

瞥見我

如同淘寶的阿里巴巴，視我如塵埃，我何等渺小

慢慢蠶食桑葉，壯大自己的身體

一生只為一次的作繭自縛禪定如實不受外界紛擾——

火油鑽——鑽石帶有螢光反應（Fluorescence）就會產生朦朧油光現象，俗稱火油鑽。看起來會帶有

藍色，反而提升鑽石顏色的假象。

高級鑽石儘量不要有如此現象。

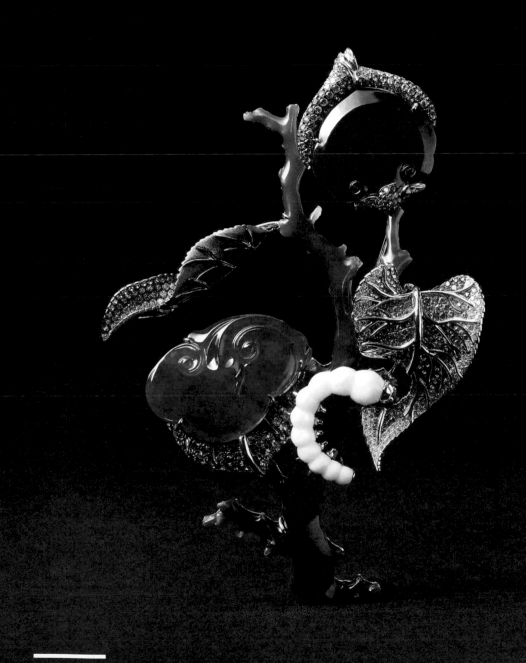

翡翠、珊瑚、鑽石、沙弗萊石、18K 金

處暑

處暑是由夏天轉秋天的過渡時期，炎熱的暑氣會開始減少，會逐漸感受到秋天的氣息。

諺語：「一雷破九颱」，處暑時期颱風最多，老一輩的農夫認為一聲雷可以趕走九個颱風。

處暑的時間會落在國曆八月二十三或二十四日，這天的陽光直射地球的地方，已經從北迴歸線（太陽直射地表的最北線）往南移到北緯七點八度左右，大概就是跟帛琉同一個緯度了。

「處暑會曝死老鼠」，這個時節的天氣仍然炎熱，天氣變得乾燥，少了水氣調節，沒有秋天的涼意，酷熱的天氣甚至會把老鼠曬暈、曬死了。

進入處暑的季節之後，中緯度的台灣，下雨的型態也會開始改變；北部和東部下雨的機會，因為太平洋高壓外圍的順時針潮流影響而增多，中南部則因為中央山脈的阻隔並逐漸進入少雨期，颱風的行進路徑也比較容易影響北部和東部。

「秋颱嘸人知」，這時期的太平洋高壓減弱，西南季風也開始慢慢減弱，颱風缺乏引導氣流，移動的速度變慢，而且路徑也比較難判斷，造成氣象預報上的困難。如果侵台的話，停留時也常會比較久，甚至吸住中央山脈而來回氣旋，造成的損失相較嚴重。

100

一九八五年，春耕已然開始整地進入耕耘播種！

在處暑的這個季節，房間的牆邊躺著一只紅色帆布大型的皮箱，裡面裝了工作服幾套、工作鞋兩雙，長時間在外的更換服飾、四季變化的衣服等等；包括生活用品，全躺在裡面！

幾本郭良蕙教授寫的文物書籍、《天下》雜誌、劉墉的《螢窗小語》……；十行紙一大綑，用來寫書信的！

擱在牆邊的紅色帆布箱，已有一個多月了，皮箱是那時的情人幫我準備，連同裝箱內容都是。因為她是雙重國籍，經常來往美國。沒有她，第一次出遠門上船實習一年的我，還真不知道要準備啥東西呢？

就在蟬叫聲最吱雜起勁的一個大熱天的中午時分，客廳的黑色電話鈴聲響起，響應了屋外枝葉上的蟬叫聲，鈴——鈴——，驚醒了熱暈酣睡的我，電話那頭傳來鄉音頗重的渾厚聲音，「明天中午十一點到桃園中正機場（那時只有一航廈），美國聯合航空（UA），與老鬼（輪機長）王〇〇會合，他會帶你到美國紐奧良接船，把所有證件帶齊；噢，對了，純實習，沒有薪水！就這樣，再見！」

嘩，多麼沉重的電話筒，沒薪水……！

101

媽媽陪我去媽祖廟上香，求得平安符；岳府元帥廟也求得一個平安符，家中的列祖列宗拜上一回；隔天與父母親淚別，就上車走人！沒人送車，沒人送機，以前的送行就送到巷口了。

聽來是多麼淒涼畫面！老實說，那個年代交通不便，生活水平如此！「送機」這名詞是不發生在鄉下的，「送行」就送到村子口的客運站牌即是。

第一次離鄉的感受是十六歲，上台北唸書的離別感受；在校待了五年，必須實習一年才能順利取得畢業證書。所以在第三次離鄉只要一年的時間，心情上卻是死別的傷感一般。本來是正常的喜悅心情，歡喜出國實習，順利畢業，又可以遊歷他國一年，又可印證自己在校所學的技藝，種種的美好歷歷在目……。

就在父母親千叮嚀萬交代，上船之後要認真，要與人和睦相處，怕與人衝突被推下海餵魚，……！種種的傳聞都被蒐羅編織，如同生離死別般的萬般叮嚀，年少的我只能點頭如搗蒜般的稱是，奉為圭臬般的包起來，放在媽祖婆、元帥的平安符中，以告父母恩。

原來，長期的離別，是一種重新啟動能源的幸福，放棄原本熟悉的環境，放棄溫暖的家庭呵護，放棄唾手可得的任何資源，放棄膩在一起的愛情，僅有一只簡單的行囊，如同進入聖地閉關的修行一般；一輩子經驗過一次跑船的閉關修行，原來是另一種幸福！

碧海連天
（船頭岸吔厝角鳥）

誰見過夢中的田園（台語詞）

誰人見過夢中的田園，夢中的大圳溝，那條從烏山頭墜落的大圳溝，

甸甸爬過阮夢中的田園，驚起著夢中的啊母！

誰人見過夢中的田園，夢中的大圳溝，白雲從關仔嶺飄過來的大圳溝，

輕輕飄過阮夢中的田園，驚起著夢中的自己，那個外地來吧少年家，恬恬哭出聲的少年家！

阮思念著田園，思念著海角連天的田園，

阮思念著啊母，思念著佝僂置著擦汗的啊母，

大圳溝水流過夢中無邊的田園，希望山邊的白雲帶著少年家的思念，

乎阮夢中的田園，夢中的啊母！

104

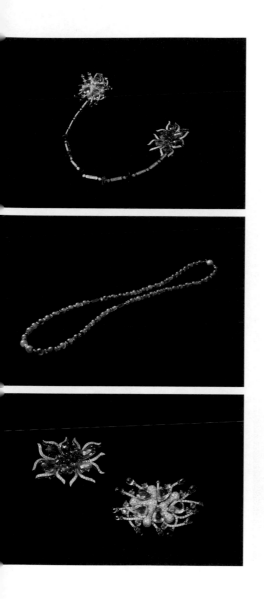

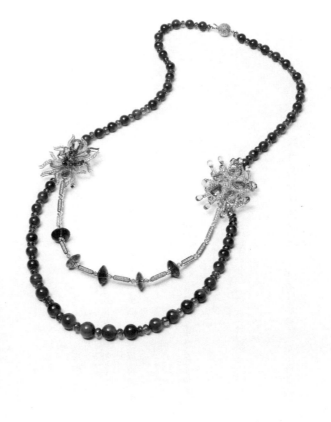

　翡翠、丹泉石、鑽石、帕拉伊帕石、剛玉、琉璃、18K 金

船頭岸吔厝角鳥（台語詞）

阮著知影，這擺放妳去，心中吔無奈，充滿著嘔氣；你咁知影，行船人吔我，親像厝角鳥，飛來又飛去！

兩人吔花花世界，飄浪在風霜吔時代，湧起吔海波浪，乎阮目屎咁目墘。

兩人吔感情世界，親像著乾枝吔落葉，風吹一陣擱一陣，乎阮心肝起畏寒。

思念是唯一吔境界，恬在海邊等輕朦霧來，起畏寒又擱這般無奈，當初不該放妳離開，恬恬暗傷悲。

分開在遙遠吔世界，希望在夢中看著妳來，按怎會等輕這般無奈，莫非天註定著無將來！

船鑼號已經響起，驚起著船頭岸吔厝角鳥，無方向吔飛來擱飛去。

阮吔目屎撇袜離，秤心離開故鄉心愛吔妳，飄浪在風霜吔花花世界！

雖然是目屎撇袜離，妳猶原是阮心愛吔伊！

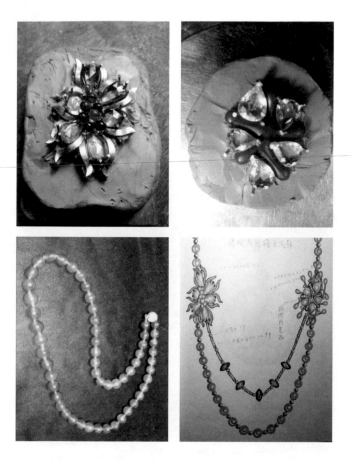

透明度——指的是光線穿透寶石的程度：

透明　　　　TP（transparent）：透光清晰穿透寶石。

次透明　　　STP（semitransparent）：透光稍差，穿透度稍顯模糊。

半透明　　　TL（translucent）：透光不易，像毛玻璃般，無法看穿。

次半透明　　STL（semitranslucent）：穿透量極少，只有在邊緣看到光。

不透明　　　O（opaque）：完全不透光。

白露

這個節氣的夜晚氣溫下降，日夜溫差大，清晨的露水會愈來愈多，表示天氣開始轉涼，炎熱的夏季過去，真正涼爽的秋天到來了。

諺語：「秋風起、白露凝、芋頭香。」

農諺説：「八月芋頭香。」農曆八月中秋之後，驚蟄、春分時節種植的芋頭，在白露時節，綠色芋葉肥碩開始翻黃，則藏在地下的芋頭也熟透該收成了！

台灣就屬大甲與甲仙是生產芋頭的重鎮，每年的白露時節會舉辦很多的芋頭伴手禮的節慶，也供應全台灣的糕餅店使用。

大甲芋頭種植在平地的水田，稱為水芋，體型較大較長；甲仙芋則長在山坡地上的旱田，稱為旱芋！身材渾圓較小，旱芋香氣較重，糕餅的內餡用得多；水芋種植收成較大量，用在甜品較多。換句話説，乾的內餡混合比大都用甲仙的山芋；濕的甜品，講究Q性、黏性，使用大甲地方生產的水芋。

白露時節落在九月初，第二次耕作的水稻已經進入了抽穗的階段，海水的溫度也降低不少，明顯地感覺到陽氣漸收，陰氣漸長的大自然的變化。

特別的一個年度白露時節，來到了位在西非的奈及利亞，我們的船裝滿載的小麥，從美國 New Olean 紐奧良出發，有十八天的時間在赤道，大西洋的灣流由東至西的流向，令船隻得逆流而行，所以從美洲往非洲要航行十八天；反向從非洲到美洲則減為十六天，這是奇妙的大自然現象，身歷其境，自由體驗。

船隻直接開進河口，黃澄澄的海底顏色，與兩側各有幾座海上油井及輸油碼頭，知道進入淡水河口，該打電報通知領港在兩天後，在那裡會合登船。雖說是如此，我連陸岸都沒看到呢？這是因河的出海口太寬了，所以只能依海水顏色及油井的座標來確定方位。

先略過程不提，經過領港的導引，船會先在河口拋錨休息二到三天。

這個河口非常的寬廣，由三條河流匯聚成一條再出海。

從外海到河口，通常要花三天才能到達。我們的船在完成拋錨的同時，因為滿載吃水深，使得甲板距離水面約只有二米的距離，乘著獨木舟的黑色原住民，把握上船的好時機爬上船，每次都約莫百來人。

台灣的白露時節已顯稍涼季節，在這裡看到這些黑人朋友衣不蔽體，男人只包裹類似丁字褲的造型，女人就是兩段式的包裹，小孩大部份都是沒穿的，少男少女則多是穿著半截的衣服，搭配不合身的褲子。

老船員說衣服都是他們每次來的時候，送給她們的衣服。為什麼只

109

有半截呢？那是從吸油布箱撿選出來的。我是輪機部門，工作時需要用到大量的吸油布，只要是半截較為完整可用的布，就留存下來給原住民當衣服穿。老鬼説最早期來時，黑鬼是沒衣服的。衣服都是他們送的，因為這一條航線只有我們公司的二十二條船在跑；目前也只有六條船在航行而已。

我們的船是半自動的散裝貨櫃輪，有四萬多噸，只有二十二個人；當然要包括我和蘇澳水產的另一實習生。面對百人的黑鬼上船來要工作、要東西，他們還真是講中文呢！「可樂、餅乾、肥皂、拉麵」，上一次的首發，還以為是他們問候的土著話呢！

這一次，我準備了四箱可樂，兩箱啤酒，四箱泡麵，還有餅乾和LUX香皂，準備換工，請他們幫忙清理「掃氣箱」，經過一陣的騷動，揀選了二十個壯丁少漢，看似挺厲害的，其實各個軟腳蝦。一九八五年前看電視上的奧運節目冠軍選手多是黑人，以為他們耐操、耐磨、耐用，其實不然；挑選他們的過程──仰臥起坐、伏地挺身、倒立靠牆，沒一個做得來，反而大家覺得我挺厲害的。哈哈！

黑鬼：是指黑色的原住民。

老鬼：是指輪機長。

「掃氣箱」是渦輪系統中增壓的一個空間，裡面的空間約莫可有四個人工作，要把艙壁上的煤灰刮除乾淨，往上內刮到煙囪前，都要整理乾淨。

二十四小時前，已經將掃氣箱的人孔蓋打開，四十八顆的對稱螺絲拆除，再將一人可進大小的人口蓋移下，並檢查上面的橡皮墊片是否破損或堪用。

第一次拆除人孔蓋，感覺熱氣氣異常，探頭看看裡面情形，只覺顏面燒灼，頭髮「囟」了起來，尾端稍白，明顯溫度炙熱，難怪老鬼都不做這些事的，也因為如此，才養成現在有黑鬼替代老鬼。

輪機控制室裡，異味濃厚，體臭沖天，薰得人凍未條。赤裸裸的黑鬼，異常的 size，捲曲的花捲黑髮，手掌心與牙齒是白的，當然腳掌也是白的，其他全黑色的，大大的眼睛透露呆滯的眼神，智慧高低，立下定論。

每個人用吸油布包裹得像是木乃尹般的模樣，深怕燙傷了皮膚，黑條條的進來，白胖胖的出去，像極了米其林輪胎的廣告人物，畫面就像二十個米其林人在輪機控制室裡走動，有趣極了！

帶領他們爬下兩層樓高的不銹鋼梯，來到掃氣箱前，明顯感覺到灼熱的空氣在驅趕我們；將他們分成五組，每組進入刮除煤灰，十分鐘換組進入；掃氣箱口有一支工作送風機，降低溫度也送空氣用；掃氣箱連

接煙囪，因此，刮除的過程，顆粒大，重的煤灰會落在地板上，清除裝袋送出；輕細的煤灰會隨高處的風切，透過煙囪帶走。有時風向的關係，煙囪帶走的煤灰會落在甲板上，甲板部的人就慘了！到處都是黑點，人踩過後又都是黑色印子。

只見白胖胖的米其林人，露出黑不隆咚的眼睛對望一眼，有默契地進入掃氣箱；一鏟一鏟的煤灰裝袋送出，一排人七手八腳的傳遞著。

「嘩！」十分鐘換組，掃氣箱內的工作燈大力的晃動，紅色的燈光被快速的遮掩，一個一個迫不及待的接籠出箱，哇！全熟了，就像白色的花枝丸丟入滾燙的油鍋，炸到焦紅熟透了，撈起吧！每個白色米其林人都變成油條了……。每組都來這麼一趟，越到後面，煤灰比上次少五包，代表油料混合的燃燒比越好，製造的黑煙少。

二十個黑鬼足足用掉兩箱多的吸油布，當然在抽用的過程，已篩選出較好的衣物保留帶回去替換。領取了換工的物資，滿足的心情洋溢在臉上，汗水堆積在黑亮的額上依舊捲曲的頭髮，大大的眼珠中，我看到了幸福！

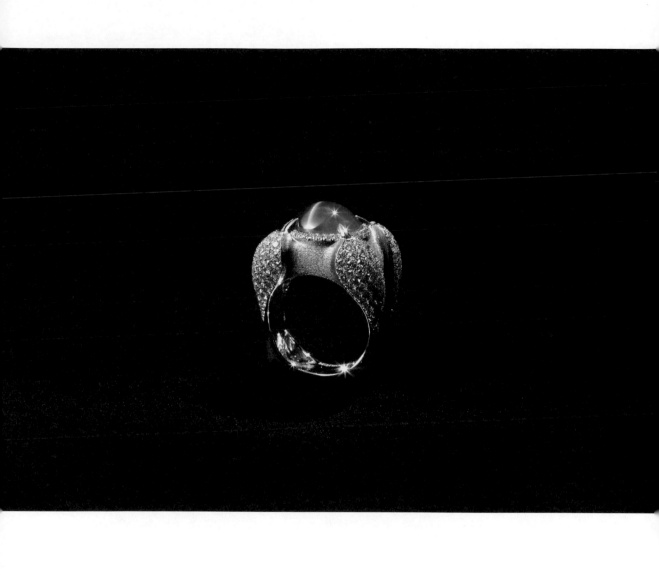

金綠玉貓眼石、鑽石、18K 金

做人

睜一隻眼‧閉一隻眼

慵懶

陽光灑脫，慵懶斜臥，海風吹拂鬆弛的毛球，
半身朝陽，半身置陰，斜眼看人睜一眼閉一眼，
我是澎湖貓，見客來客走，無關人生悲歡離合，
任陽光灑脫，隨緣自在留，管它毛絮隨風飄走，
睜一眼看人來來往往，閉一眼自在笑看鼻頭。

114

做人

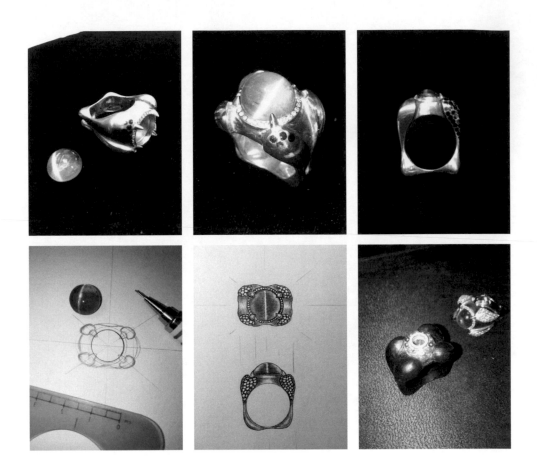

火光：是三種光學作用的組合：

亮光（Brilliance），自然的白光從寶石的內部和外部反射到寶石桌面的光。

火光（Dispersion），有色寶石的火光通常就叫 Fire。和鑽石能分離出七彩的光不太一樣，但七彩炫麗的火光，才能襯出寶石的靈魂之美。

閃光（Scintillation），寶石各個刻面反射出來的光。會因光源或位置的改變而改變。

秋分

諺語：「秋分只怕雷電閃，多來米價貴如何？

好柚應中秋，風箏滿天吼袜離。」

秋分時節最怕多雷雨，一定會影響農作物收成，米價也一定上漲。

秋分與春分一樣，陽光直射赤道，晝夜平分，太陽從正東方升起，正西落下；過了秋分這一天，夜晚的長度就會漸漸比白天長，天氣也漸漸涼爽了。

台灣的地理環境，在秋分到小雪節氣之前的天氣，可說是整個年頭最舒適了，和春天一樣，氣溫不冷也不熱，但又不像春天般的多雨；秋高氣爽，最適合戶外活動了。尤其是近年來的溫室效應，在夏季時分水大雨急，對台灣山林造成極大破壞，每每午後雷陣雨，就能有災情的傳出。

所以，我最喜歡在秋分後、春分前，到山上走走，既安全又舒服。

中秋佳節，總是落在秋分時期；早期，出外經商奮鬥的遊子長輩，都會在中秋節前返鄉省親，是一年三大節中很重要的節日，月圓人團圓是最佳寫照。

我們當小孩子的最渴望這些有成就的長輩，從外地回來時，帶來中秋月餅禮盒，每盒都是標準的四塊裝，每塊都用透明玻璃紙包裝，再黏

貼上金色蓮葉邊的貼紙，印有口味名稱——蓮蓉、綠豆沙、古肉、水晶，也有六塊、八塊的組合，但都是重複的口味。

月餅排列後，都是用彩色玻璃紙的絲團間隔開來，紅、橙、黃、綠、藍、靛、紫的顏色錯綜的將月餅區隔開來；打開月餅盒時，香味撲鼻，顏色金光閃閃，非常美豔。

彩色的玻璃紙團，會被拿來放在鉛筆盒中，更多的話就放在書包的底部，墊在書本的下面，每次打開書包、鉛筆盒都會聞到月餅的香氣，令人覺得好幸福。

中秋節後，同學們都會炫耀自己的餅盒內襯，然後開始交換，直到五顏六色的陳列，才肯罷休。

那個年代，月餅只是中秋節特有的產物，是明清時期發展出來的，所以每次切開月餅也都有一個畫面呈現腦海——從裡面取出一張捲起的紙條，寫了反清復明的地點、時間、小組分配！

內餡也沒有像現在多種口味，都比較乾癟，可以久放的，如果切開時有一顆黃的鹹鴨蛋，那是香港來的高級月餅準沒錯。所以有蛋黃跟沒蛋黃的月餅，總是被同學拿來比較的！我們家的大都是沒蛋黃的，因為家族裡沒人在國外。

119

雖然說同學都在比較月餅內餡，也有同學在中秋節這一天是沒有吃到月餅的，只能訴說如何剝柚子，然後把柚子皮當帽子戴，那樣的掩飾不足的表情，其實內心中含有多少的心酸，但是也只有抓住僅有的幸福，來與人訴說比較！

後來，學校也會在中秋節前一天，由家長發起在學校製作小月餅，分送給學生，給大家一個幸福的中秋節。

人生不就圖個幸福的感覺嗎？如果都能活在當下，隨緣自在，幸福就隨之而來了。

想夢、夢中不來;; 不想夢、夜裡來

如夜發露羽稍，朝日蒸發夜想！
我欲乘風航行，無奈船兒不來。
春風吹面不寒，獨留相思片片！
夏荷水珠聚凝，風吹葉翻不留。
節氣穿堂而過，帶走香煙裊裊！
腮紅一抹斜陽，風中笑聲依舊。
菊花灑落廳堂，繡鞋碎步廂房！
半燭映照紅顏，頰瘦淚眼兩行。

眼望欲穿枯石，飛簷獨留孤雁！

繡帕未盡絲絲線，灑落一地纏綿。

孤雁幾聲哭啼，驚醒朦朧睡意！

欲寄相思于風，無奈窗外春雨。

揪心愛恨交織，愁鎖眉頭束髮！

蛙鳴雞啼燭盡，東方魚肚現白。

拾起菊瓣片片，柳條飄飄線線！

風吹荷梗搖曳，激起漣漪縷縷。

飛簷孤雁捎首，欲走還留西樓！

海枯石爛雁誓言，望穿秋水斷線。

真情不必諾言，在水一方相見！

劃破天際雷聲，如我南方叮嚀。

雲朵疊戀片片，繡帕揮向天邊！

淚痕烙印雨行，相思管他兩隔。

遙祭舊情綿綿，新鞋替換舊鞋！

笑聲猶如黃鶯，獨攬青山入鏡。

管他夢裡相見，管他夢醒失聯！

升帆待風航行，水面相思片片。

夢裡見！

火山熔岩

花心悸動難按捺，猶見初戀不敢愛；
豈知熱情似熔岩，看似漸歇苞又開。
水滾茶香撲鼻濃，莫飲夜茶空惆悵；
待花開，枝頭綠，地動山搖只為花紅玉
莫悸動，獨飲一杯大紅袍；
心開懷，靜取一抹秋香綠。

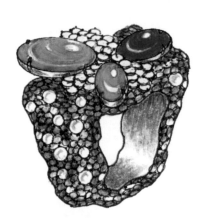

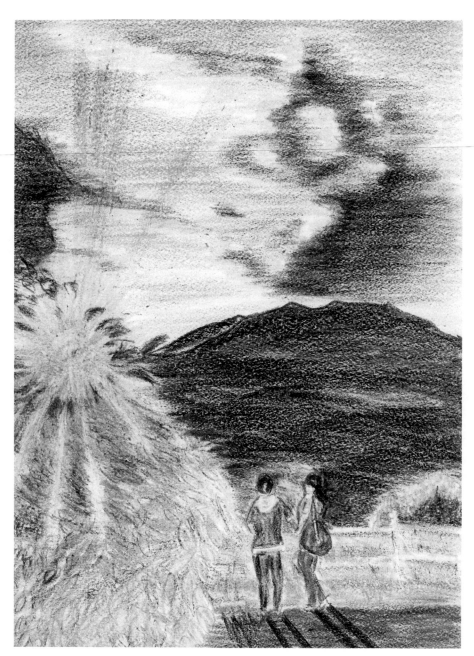

火山熔岩

珍珠—— 3S：：Surface/Size/Sharp

Surface：包括皮層、顏色、表面品質、光澤度。

皮層：厚、薄

顏色：白珠——銀白色、粉紅色、灰白等。

黑珠——依孔雀主色區分：孔雀綠、孔雀藍、孔雀紅、黑色、灰黑……。

黃金珠——金黃色、蛋黃……。

光澤：是珍珠表面反射光線的強弱，珍珠層堆疊得愈慢愈形聚密，珍珠的光澤愈好。

優化處理（Enhanced）：以人為控制的過程，來改變寶石的顏色、價值或耐磨度，可以讓寶石更乾淨、更漂亮。常見的方法有熱處理、拋光、輻射處理、化學處理等方法。「熱處理」多用在結晶類的寶石，而「拋光優化」則用在珍珠等有機物上。

現在的鑑定書上、大多有完整的註明是否「熱處理」過。如果寶石本身未曾加熱過即顯現出完美的顏色及折射，則常飆至數倍的價格。

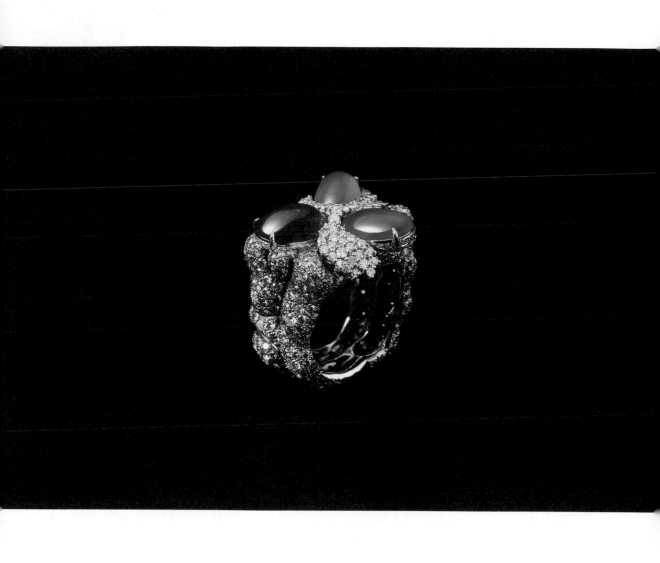

翡翠、紅寶石、鑽石、18K 金

寒露

露水先白而後寒，是氣候逐漸轉冷了。白露只是涼，寒露則是逐漸進入深秋，氣溫變冷、使水氣聚積凝結露水，萬物開始蕭瑟。

到了寒露，田間工作的農民若光腳涉水或農耕，都會感受寒意，甚至凍傷腳裂。

俗諺說：「九月九，風箏滿天哮。」

村子裡，放風箏及製作風箏的達人大概就是我了，無論是單隻風箏、蜈蚣風箏、立體造型風箏，甚至後來的技術風箏都玩過，附近的鄰居都尊稱「風吹良」，這個季節放風箏，小孩子繞著跑，簡直就是孩子王。

鄉運中，也有一項放風箏比賽，比製作、比飛高的角度，更是個中翹楚！

製作風箏，最講究的不外乎骨架──竹子，韌度、硬度、彈性、成熟度，影響風箏的飛行高度及耐用性。

最好的竹子取材就是桂竹了，表皮成熟光滑，長年曬到太陽、水份少的那一面最好了，光是剖竹的過程就非常順利，「唰」的應聲裂開，好好聽的聲音。

風箏的骨架是呈十字弓箭型，箭型的竹架取材以小刀稍修飾渾圓堅韌，上下綁繩的內部彎弓要稍粗壯扁平，有竹節的位置最好在三分之一

的地方。弓型的竹子取材尤其重要，稍寬扁的竹片必須削到非常均勻，竹節的分佈則在彎弓等稱的位置，彎度必須弓性很強，才能耐住強風。

就因為竹子削得好，風箏才能飛得高。

「單光紙」，那年代最輕、受風最耐、乾淨漂亮的飄在空中的風箏，就是單光紙做的。一般都用日曆紙或月曆，家家戶戶都有大本日曆，每天撕一張就保留下來做風箏，嫌它太薄、易破，醬糊黏上骨架後，太皺！

月曆紙則太厚重，飛不高，而且表面光滑，不容易糊上。那時候的月曆都是拿來貼牆壁，當壁紙用。日曆紙、月曆紙都不用錢買，單光紙則要花錢，所以無論如何也要存錢買單光紙，因為是「風吹良」，工欲善其事、必先利其器。

暑假時，上學期的考卷也可拿來作風箏，有祭天的效果，期待下學期考試的分數越來越高，越飛越高！

風箏放得高又遠是一種自我的肯定表現，看著風箏線從五十度角的直線變成十度的內角，幾乎就看不到風箏了，大約有三卷縫紉線的長度，只能靠手感來決定收線、放線，而這取決於風力。

東北季風開始的秋分季節，風量穩定持續，風向不易改變，是「風吹良」的天空；偶而斷了線，總是有一群小孩騎著腳踏車，往烏樹林糖廠的甘蔗園追逐而去，他們要的是那經典的風箏骨架。

而我，收起殘餘斷線，趁著落日餘暉，靜靜享受那風箏在風中的纏綿，好幸福的感覺。想起蘇軾的「定風波」：

回首向來蕭瑟處，歸去，也無風雨也無晴。

料峭春風吹酒醒，微冷，山頭斜照欲相迎。

竹杖芒鞋輕勝馬，誰怕？一簑煙雨任平生。

莫聽穿林打葉聲，何妨吟嘯且徐行。

風中的孤獨

我在風中搖曳，決定掙脫靈魂的桎梏，陽光穿透的灑脫，揮不去妳在心中的夢魘，

奮力地飛得越高，飛得越遠，依舊被脆弱的線牽絆，我深陷愛的囹圄。

我在空中飛翔，決定迎向天使的召喚，黑暗無聲的籠罩，靜悄悄的在我內心發酵，

極力地掙脫桎梏，越來越緊，依舊被脆弱的線牽絆，我深陷愛的囹圄。

我不再飛翔，也不在風中搖曳，儘管天使因為黑暗的籠罩而去，

依舊孤獨的飄蕩在空中，在風中搖曳，感受到離地表越來越近，

越來越近……

因為──風箏斷了線！

花式車工：鑽石除了圓形明亮型的標準車工。

（Round Brilliant Cut）還有更多的花式切割形狀。

Pear Shape - 梨形或淚滴型

Oual Shape - 橢圓形

Princess Shape - 公主型

Emeral C Shape - 祖母綠型

Marquise Shape - 馬眼型或欖尖型

Heart Shape - 心型

Rose Cut - 玫瑰型

Briolette Cut - 滿天星型

霜降

霜降的日子落在國曆的十月二十三日或二十四日，開始夜晚的露水凝結成薄霜，稱為霜降。

諺語：「霜降，風颱跑去藏。」

「九降風吹柿子紅，曠野嘶吼心歸寧。」

霜降時節，正逢農曆九月的九降風的季風期，九降風的吹拂下，正是催熟柿子紅透的時刻。

台灣的柿子有兩種，一種是三、四十年前引進的日本品種，栽種地為嘉義大埔及苗栗泰安。這一種果實成熟後，會自然的脫澀而且熟甜，削皮後又脆又甜的「甜柿」。

另一種是兩百多年前先民從大陸移種的傳統柿子，比較屬於原生的柿種，無法自然脫澀，都要透過加工處理，才會變得好吃，最特別的就是柿餅。新竹的北埔、新埔在這個季節，曬穀場上、馬路邊，幾乎就是曬柿場，一竹簍一竹簍的紅柿，點綴的畫面非常的鮮豔好看。

霜降時節，除了柿子熟成以外，另有一種食材也是非常有名——茭白筍，俗稱「美人腿」，北部的三芝鄉最為盛產，是北海岸最重要的農

130

產品，會舉辦三芝水車筊白筍節，不僅有美食，還有交通接駁帶遊客去水車公園、筊白筍田遊歷，好玩又有趣。

在南部的農田灌溉渠道，到處也是栽種筊白筍，它不是主要的農作物，反而是農民自行佔據渠道，夏天栽種筊白筍，冬天栽種空心菜，兩種植物都不怕水，屬於水耕植物，也是屬於賤價的食材。

小學、國中時期，出了村子往學校的路線，兩旁的灌溉溝渠，在秋冬時節，筊白筍的綠葉繁茂的向天生長，高大的高過路面，風吹的葉浪，白色、綠色的葉面翻轉，非常好看！

長長的葉浪翻轉，很有次序節奏的滾動，就像是巨龍似的從下茄苳村翻滾到後壁，路面的兩邊溝渠滿種的筊白筍葉浪，猶如雙龍搶珠般的迎面而來。

在筍莖間的狹長平行直立空間，經常看到「青笛仔」穿梭，即是綠繡眼！牠們會先停佇在田埂旁的破布子樹上，左顧右盼，公母一前一後的追逐，高度警戒的在枝條跳躍，從樹的高處愈跳愈低，然後一溜煙的往下俯衝進入筊白筍林，用雙腳抓住筆直的筍莖，側身四十五度角的身體懸掛挺立，轉動靈活的綠色繡眼，而尖細的嘴巴則隨頭轉動而晃來晃去，從微開的嘴巴尖處可看到微微蠕動的毛毛蟲。

另一隻青笛仔則在高處警戒，並發出短促而尖銳的笛聲，似乎是提

醒「可以、可以、安全的，去吧！去吧！」只是一溜煙的，在筍莖上的青笛仔以連續性快速跳躍變換身形，隱沒在青色筍莖的更深處。

隱約聽到雛鳥低鳴的高低叫聲，爭先的爭取餵食的毛蟲，從聲音中可聽出一巢有三、四隻的幼鳥在巢中，想像每隻幼鳥的黃口張到極大，往上伸直脖子，震動白色粗大的毛管，半透明的皺皮透出粉紅色的肌理。

我知道，綠繡眼的敏銳反應在育雛期時，一但受到干擾，便會棄巢而去，則幼鳥便危及生命的延續。因此，都是遠遠觀察或知道牠在哪裡，即照原來的速度通過，避免擾亂牠們的生活。

有一個年度，家母嚴重的腎臟病，虛弱的不能自主。媽祖婆派了一種藥草服食，而這種植物在這個季節會開出朵朵五元硬幣大小的小白花，像極了小品向日葵；草本植物，每株約莫四、五十公分高，幾乎田埂中都可以看到它的蹤跡；可是一下子要採集那麼多，確實也是不容易；因為田埂經常遭農民的踩踏，生長不易，或是已經被當成野草般的拔除。

除了大馬路旁的溝渠邊坡，正是筊白筍生長、陽光可照射到的邊坡，能存在生長這一種開了小花的植物。

所以，利用放學走路回家期間，會沿途搜索拔起；通常五十公尺長度的邊坡上，可摘取雙手合握的一把藥草，置放在路邊的草皮上，來回

132

計一千公尺的距離，可摘取一大把抱胸的量；趁著天黑前收取綑綁帶回家曬乾，加上其他的中藥熬煮，五碗水煮一碗湯藥予媽媽服下，維持清醒的精神！

有一次，在同樣的路線、同樣在放學之後，一位同學Ｘ國欽幫忙摘取藥草，放置在路邊草皮上的一把、一把鮮明的藥草，成為調皮同學踢踢樂的草堆，而且大聲喧嘩嬉鬧的挑釁。

我，怒火中燒、極度生氣的追上前去，而他們一哄而散的訕笑離去；只能噙著眼淚收拾藥草。隔天，到校之後，展開人生中的第一場「單挑」行動。

在溝渠的邊坡摘取藥草時，偶而瞥見掛在筍莖上的小小網織狀的「青笛仔」鳥巢，三、五隻的筍莖會被交織的草根、細莖緊緊綁在一起的隱藏起薄弱的鳥巢。

當接近的時候，通常小雛鳥也會先有一陣騷動，然後很快的鴉雀無聲，那種防衛的天性自然生成；我知道成鳥在附近，緊緊守候牠們的家。

如果剝開筍莖而後探頭或伸手觸摸，則成鳥會隨即棄小雛鳥而去。

儘管喜歡可愛小鳥，豈能破壞他們幸福的一家鳥，如同老天爺不會輕易的帶走媽媽一樣，讓我深痛再次感受破碎家庭的心碎。知道鳥巢在此，每天經過時都會瞥見牠們因為父母的啣蟲餵養，而在兩星期內可以

133

離巢而去；在田野間、在樹梢上，在筍莖的葉尖上停佇，隨風飄蕩，唧、

唧、唧的快樂逍遙！

可以感受到生命力如此的脆弱與堅強，感受到風穿過原野、飄蕩在

空中的喜悅，感受到快樂逍遙的一陣幸福！

來去瘋台灣　之一

東西南北台灣通，春夏秋冬四時同！

東起太平洋天下，西至海峽金門空；

北隆富貴探沖繩，南沙屏障菲律賓。

三橫貫穿中央山，玉山腳下寶島嵐；

東部旱拔山三千，斷崖探海深三千。

西部平原富庶地，八田與一功在民；

潭似珊瑚造水庫，灌溉系統長千里。

北皆丘陵怪石灘，山川環繞台北盆；

四季皆魅外雙溪，護龍藏寶故宮裡。

四歇山踞東北角，市民最愛環齊抱；

曾經獨賞一○一，醉仰星辰九五峰。

來去瘋台灣

北投溫泉悠歷史，地熱不滅活化石；
會館林立那卡西，用餐泡湯享雅趣。
陽明山茶花開季，滿山人海競花艷；
白天車水馬龍市，夜景燈火輝煌時。
雪隧方便通宜蘭，空留魚路鄉民仰；
蘭陽平原貌多樣，山泉溫泉地底泉。
太平山上神木群，龜山海面鯨映雲；
明池神秘山嵐抱，拉拉山上水蜜桃。
清水斷崖最知名，尋幽鐵馬最自在；
後山花蓮享清靜，證嚴法師有加持！
亙古千載太魯閣，忠烈英秋長春祠。
信步漫遊七星潭，沁涼腳底鵝卵石，
港邊咖啡店林立，六零年代最風行。
隨處拐彎有居處，特色民宿熱情待，
海岸山脈接台東，花東平原台鐵通！
浪漫慢行在風中，時間猶如邯鄲夢！
八仙過海蟠龍踞，各執一洞好修行；
眺望仙石海中立，洶湧波瀾過虹橋！

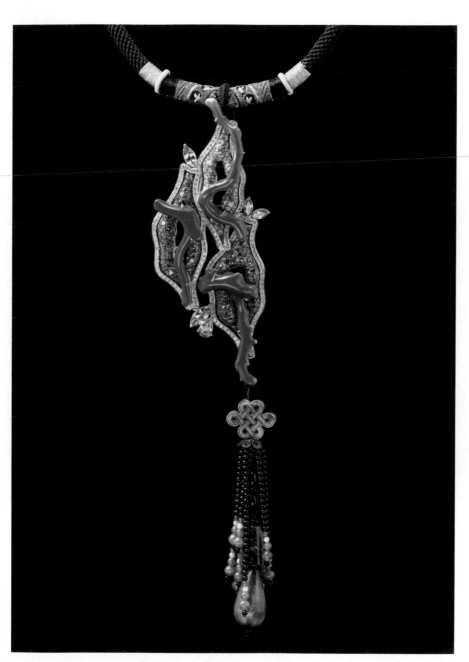

137　珊瑚、丹泉石、彩鋼、沙弗萊石、18K 金

熱湯地湧煙繚繞，白霧飛天似藏藝；
知本溪寒水奔騰，溫暖湯泉伴我郎。
後壁湖港清淨海，白帆點點綴晚霞；
沙漠橫亙層巒疊，藍海白丘天一色！
墾丁四時皆夏季，男女歡騰蛟海裡！
咾咕石洞氣根攀，鳶飛展翅氣流漩！
多貌山形落山風，居民文化似南洋；
車城楓港觀落日，洋蔥遍野景風涼！
打狗由來港灣多，經濟命脈高雄港；
柴山秘境餐廳多，熟門熟路才上頭！
西仔夕照波堤過，堤柱半遮情人摟；
城市光廊有氣氛，六合夜市人潮湧。
府城飛簷處處廟，香煙繚繞鄉民仰；
小路盡處拐個彎，獨享古食心境寬！
安平落日海盡時，自古文人揮筆處；
問我府城何處走？盡皆美食任你遊！
北港媽祖香火旺，全台三月肖媽祖；
信仰虔誠可跟走，福至心靈得保佑！

阿里山上有神木，山嵐縹緲作飛霧；

火車上山賞花趣，蹦蹦心情如朝露！

新中橫段塔塔加，接近台灣最高處；

倩影背景夫妻樹，飛霧沾髮堆雲海！

獼猴群聚阻歸路，自然作育要保護。

東埔古寨沙里仙，鱒魚飼育最清閒；

父子斷崖碎石坡，一人獨享山澗流！

他客最愛阿里山，余獨鍾愛日月潭；

湖面映天天一色，山腰曲線化山歌！

山櫻最美在九族，纜車空望色霸毒！

合歡山下清境地，美似他鄉瑞士裡，

氣象萬千在鳶峰，山嵐奔騰溼我濃；

嵐盡化作雲海飛，翠峰觀海夕照處！

眼醉暫停雲海處，續集再作筆飛霧；

肚裡空空現坤乾，再帶閣下瘋台灣！

來去瘋台灣 之二

一○一年瘋煙火，燦爛銀花火樹開；
滿眼十色五光嵐，龍飛鳳舞穿雲間。
再續前文瘋台灣，啜飲咖啡亂思緒；
猶如醉酒瘋言語，亂無章法風雲起。
遊完清境上武嶺，眺望遠山最清明；
合歡東峰加主峰，一日來回百岳蹤！
夏來攀高最輕鬆，冬至賞雪詩意濃！
大禹嶺上幾株松，映襯中橫最高空。
福壽梨山茶揚名，清香濃蘊甘醇盈！
有機栽培自然法，產出如滄海一粟。
陳有蘭溪菜高麗，全台仰賴產量豐；
蜿蜒曲折切山谷，柳暗花明景多層。
棲蘭神木群聚多，拐彎直駛上巴陵；
角板山上風景好，慈恩亭上眺溪口。
石門水庫漁產多，到處海產店林立；
最知名者總統魚，蔣公中正讚有餘！
獅頭山上大剎多，山靈仰育賢出頭；

140

客家文化濃真樸，慢起細嘗醉笑翁！
三義木雕最知名，鬼斧神工枯木靈；
穿鑿附會多層次，窗外細雨心放晴！
大甲清水梧棲港，廟大神靈應海洋；
濱海文化是代表，吃喝玩樂來一趟！
若問台灣浪漫地，首屈一指新社里；
香菇香花香民宿，全賴鄉民心一起！
特色民宿皆廣大，住宿餐飲特色佳；
俯瞰中興嶺自在，輕鬆赤足下午茶。
台灣秘境何其多？熱情自在任君遊！
若要問我何處去？春夏秋冬四季裡。
隨 i 來去瘋台灣，管他新竹在哪端？
盡享米粉加貢丸，背包暢遊客家庄。
三義火焰山腰過，天空之城秘境一。
余 now 來去基隆港，細嘗美食鼎邊趖。
白飯加塊腿庫肉，回家給您報告過！

薄霧現象——在藍寶石產地中，最獨特的一個薄霧現象，通常只發生在克什米爾藍寶；這種輕微的雲霧狀，讓寶石本身散發一種朦朧的、天鵝絨般的紫藍色，呈現如絲綢般的華麗感。

立冬

冬天開始了，收成了！農作物收藏後，農家一整年的繁忙會在這個節氣進入休養的階段，也有「補冬」的習慣。

諺語：「補冬補嘴空」，冬令進補，通常吃些麻油四物、八珍等等的藥膳。

「立冬收成期，雞鳥卡會啼」，原來立冬是收成期，飼養的家禽有吃不完的穀物，因此可以朝氣蓬勃的啼叫。

「立冬補冬」，為了能夠健康的度過寒冷的冬天，而且收成後「田頭空」，總是在這個時節補冬。桂圓米糕，麻油雞、羊肉爐、薑母鴨都是應景的食材。

因此，衍生出一種「窮人補」，就是用桂圓、米酒與糯米糕煮的桂圓米糕為小孩補身體，好幫助成長。

「有錢人家補冬、無錢人補鼻孔」；農業社會的貧富差距會反應在補冬，有錢人家用雞鴨來燉四物八珍，窮人家只能用鼻孔來聞味道滿足。

不過，這樣的富有與窮人的比較方式，在我家是不適用的；鄉下人家的庭前庭後，總是雞、鴨、鵝放任成長的，而且都是有機的方式圈養，除了錢沒有，大概什麼都有的自給自足。所以在立冬的這時期，總是有肉可以補肉。

142

補冬這一天，媽媽總是要我騎腳踏車，到後壁火車站的石原藥房買一包五塊錢的四物包。聞著四物包的香氣，腳踩的飛快，那種感覺就像要「轉大人」的感動，就像吃了一顆湯圓就多了一歲的意思。

四物燉雞都是在那黃色的陶甕中，慢慢細火燉煮，最喜歡看著白色蒸氣從甕蓋邊緣，奮力向上漂浮的感覺，背景是灶後燻黑斑駁的石灰壁，滿室的四物香，在這一年一次的補冬中。

因為要加速藥力效應，四物雞中總要添加米酒，所以在上床之前才能享用；每次都想要感受藥力的運作，打通任督二脈的走氣，卻因不勝酒力而早早睡著了！

好不容易有肉吃，總是連骨頭都咬碎吞食了，難怪阿媽都說「囝仔郎、嘴齒好」，也因為骨頭吃了多補鈣，我在家族裡算是高大的！那時候，哪有像現在吃那麼多的保養品，錢花得多又不一定強身；食補配合運動，才是養生不二法門。

一九八五年的立冬，正好是我們船從奈及利亞的 Sapoli City 空船要回美國的 New Olean 紐澳良。

航行在赤道上，赤道是無風不起浪，所以無風不起浪；因此船行前進時，在船尾的海浪會帶出一個大「∨」字型的浪線，而且筆直的消失在六海浬外（六海浬是圓形地球平視的最遠距離）。如果是在傍晚，則是時間較長

143

的黃昏，因為船追著西邊落下的太陽；所以波平如鏡的海平面，船行激起的兩道浪線，會高出海平面，映著夕陽的顏色，約莫一個小時到黑夜的光暈，呈現出紅、橙、黃、綠、藍、靛、紫、黑的「Ｖ」字，而且顏色是慢慢暈染的變化，是活的、是有美感的，就像花朵綻放的過程，是律動的！

那種美，只有在大西洋的赤道區，才能見到的感動。

我帶了一本農民曆上船，結果根本用不上。在農村長大的人，都會依據農民曆的時序變化，來決定人文、風水、養生、卜卦、開運、氣象、旅遊、祭典、農漁食材的多面向運用。以為有了它，依據行事必定平安；現在才知道農民曆的編寫發源於北緯三十五度的黃河流域，在大西洋的赤道航線上根本不適用。

不過，大廚也依船長的指示，在這一天給大伙煮了一鍋「薑母鴨」來補冬，希望大家平安，健康的度過冬天。

薑母鴨是台灣的美食，烹煮的過程不外乎是老薑、米酒、麻油、香的不得了！聞香下馬，立見分曉。

你知道大廚煮的這一鍋「薑母鴨」有多難吃嗎？不夠老的幾片生薑，加入 Voka 伏特加，沒有麻油，那味道……！沒人吃。

可知住在台灣是多麼幸福的事，要吃甚麼有甚麼，甚麼都好吃！

不能怪他，我們船隊是從美國紐奧良或休斯頓載小麥到非洲的奈及

利亞（Nigenia, Sapoli City）的麵粉廠；滿載時，二十二天才靠泊！這是固定航線，根本不會有台灣米酒這一回事，也不會有麻油；而且冷凍的鴨肉在海上已經漂泊一個多月才碰上「冬至」，還是專程預備購買的，都已經失去新鮮的風味了！

各位看倌，下次自己煮一鍋「薑母伏特加鴨」來吃吃看如何！重口味的話，九十分鐘後，想像一個畫面──很多人在後甲板欣賞落日，也在反哺餵魚。

「海上鋼琴師」、「冬至的薑母鴨」、「大西洋的赤道落日」、「大Ｖ型的彩色浪線」等等，構成了人生慢慢走的幸福！

亮馬橋邊 之一

亮馬橋邊曾遊處，垂柳再渡時！
行水孤舟如有待，花紅更無私。
北風陰霾煙光薄，沙沙日色遲！
客作他鄉交易日，靜候筆疾愁。
天光一現照崑崙，五路霸方城！
競價此起又彼落，擁得佳作歸。

亮馬橋畔　之二

攜來攘往、衣著光鮮妙女郎，
春華百放，婀娜多姿窈窕過亮馬橋。
獨見橋上孤單村女，邋遢惹人嫌；
靚女掩鼻穿風過，哀怨二胡聲聲斷腸幽幽……
亮馬橋下，荷花幽然隨風飄飄，
激起漣漪盪盪，漁釣者、舟行者、
賞景者、吹風者、我客者、日落皆歸返；
獨留二胡村女，聲聲斷腸幽幽………！

魂迴亮馬橋　之三

幽幽弦弱淒訴、潺潺橋下水流
日上東山席地、月落西山依舊！
顏面愁苦訴天、怨懟行人泣地。
我問蒼天理在？我問行水何從？
我問白雲飛往？我問柳條何垂？
我問水荷何開？我問小舟何往？

146

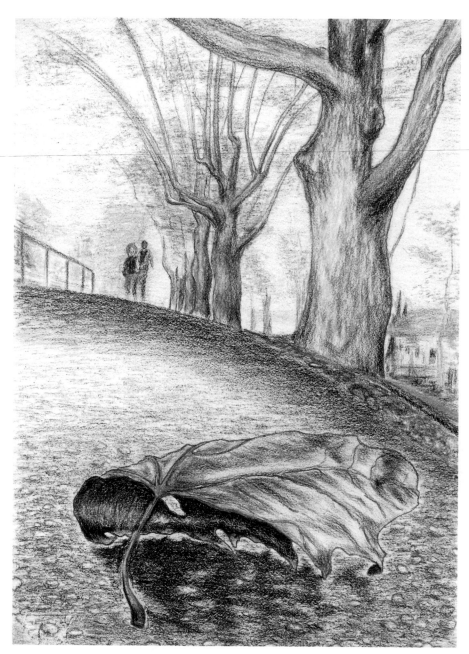

沙塵漫天我在！車流煙瘴我在！
天降絲雨我在！太陽高掛我在！
行人婀娜我在！豪車激行我在！
他人鄙視我在！哀鳥垂憐我在！
風捲沙煙我在！風穿柳絲我在！
雀躍枝頭我在！蝶佇花兒我在！

幽幽弦聲欲斷，哀怨弱琴又起！
人生起伏漲跌，如同四季更迭！
花開花謝春生，哀女我行對鏡。
自在珍惜今生，平安健康快樂！
今夕對臥床頭，明日歡喜依舊。

我思、我行、故我在！

客旭珠 Keshi Pearl，從日語音譯而來。是天然的野生珠。

不管淡水或海水養殖，都會在過程中產生的副產品；一般為不規則外型，而且無核，整顆珍珠都是碳酸鈣的珍珠質沉積而成，質地及皮光更緊密細緻。

真珠（Natural Pearl）——完全天然，是砂或無意中的產物，十分罕見。

養珠（Cultured Pearl）——人工植入珠核，再放到養殖場中放養。

兩者區別方式——外型、比重，或X光照射可知。

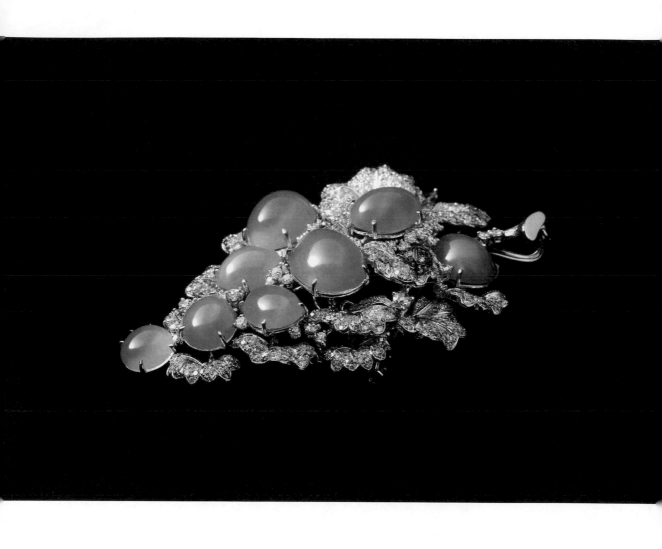

149　紫羅蘭翡翠、鑽石、18K 金、紅寶石

夜賞紫羅蘭

夜色催更枝頭露，

小曲輕哼，醉賞明月半遮霧；

瓊枝玉樹相倚闌干柱，欲見佳人，何待日出？

奈何一縷相思隔西山，

捎清風，露枝頭，雞啼蛙鳴東方現白肚。

之二　布洛灣的紫嘯鶇

我在布洛灣，追思古老的記憶；風從中央山脈來，風中有雪的味道。

我在布洛灣，追思古老的記憶；風從中央山脈來，風中有雪的味道。

蕭瑟的寒冬，吹不黃燕子口的綠意！

陽光燦爛的映照，絕壁現出金光的寶石，

我在風中，看見在山林跳躍的紫嘯鶇！

我在太魯閣，絡繹不絕的遊客；聲音在谷中迴盪，風中有前人的肩膀。

崖壁的野櫻，點綴著長春祠的回憶，

深淵冷冷的春水，縱切萬年黑白的堅石，我在風中，穿越

在水面交織的紫嘯鶇！

我在布洛灣，追思古老的記憶！我在風中，迎向快樂跳躍的紫

嘯鶇！

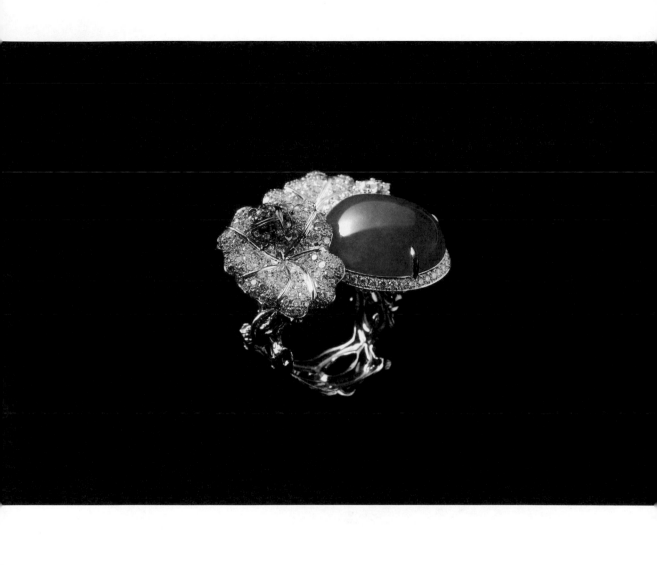

151　紫羅蘭翡翠、鑽石、18K 金、紅寶石

小雪

小雪通常落在國曆的十一月二十二日，中國北方寒潮爆發，會開始降雪，量還不多；在台灣的北部，也有明顯的寒意。

諺語：「十月豆、肥到不見頭」，意指嘉義布袋一帶沿海，捕捉到的「豆仔魚」，會長得相當肥美。

「小雪小到」，小雪季節，第一批的烏魚群也會游到台灣海峽。

更經典的諺語是「月內若陳雷、豬牛飼不肥」！台灣的地形，在小雪期間聽到雷聲，就可能是氣候反常，小雪的冬天不冷還有旺盛的對流系統，造成溫度居高不下，病毒活動力強，造成豬牛不適而吃不飽，感染瘟疫。

古人將小雪分為三候：虹藏不見、天氣上騰、地氣下降，必塞而成冬。

意思是這個時節很少下雨，因此也很難看到彩虹，地表上的陽氣（熱氣）上昇，而地氣（陰氣）下降溫度，氣流互不相交也不相適，因此地表上方氣候閉塞導致大地了無生氣，轉而進入寒冷的冬天。

這個季節，北部氣候開始陰雨綿綿、連續性的下雨季節。騎摩托車的上班族最是苦惱了！尤其是穿著西裝、打領帶的業務一族，最是修心養性的好時機；想像一下，皮鞋裝水變雨鞋，在車籠中穿梭，公車濺起的水花，

淹沒安全帽的擋風罩。到了目的地，脫下雨衣，西裝筆挺，踩著雨鞋，依舊心悅臣服的拜訪客戶；這一種脾氣不能發，個性不能使，悶氣不能嘆的氣度！這不是菩薩的修為，是啥？所以我覺得大家都是苦難中修行的菩薩。

小雪的時節，經常落在農曆十月中旬，在台灣各地的農庄，都依循傳統的進行「謝平安」的祭祀活動。各個村頭為了答謝神明一年來的守護、保佑、慶賀五穀豐收、五畜興旺，就會在廟埕上演歌仔戲、布袋戲來酬神。

其中的供品有紅龜粿、紅湯圓、壽麵、長年菜、乾料等等，就像中元普渡般的陳設在元帥廟的大埕上，好不熱鬧！拜拜的紅龜粿及紅湯圓都是前一天準備好，而且這些工作大部分都是我一個人完成。

首先，在家先把糯米洗乾淨，然後放在鐵桶中，連同棉布巾送到同學素琴家來磨米漿！他們家是饅頭店，所以有麵粉機，全村只有兩戶人家中有，因此同一時間，排隊的人很多；桶子依序排定，沒人插隊。即使大嬸家忙而人不在，置米的桶子，大家也會體諒的照先後往前挪移，鄉下人家的純樸敦厚，完全展露無遺。

麵粉機將濕米打成米漿後，因為加了水，落在棉布舖陳的鐵桶中；完成時將棉布四腳沿線抓實，用巾繩綁緊，連同鐵桶，用鐵馬載回家。

取出米漿放置在戶外的水槽邊，用大石頭壓榨，將米漿的水份壓出，

153

約莫六個鐘頭，米漿會變成黏稠狀，稍微乾硬，......，應該是濕硬才對！

放在米篩上，即可利用持續濕度時，搓成圓仔湯，這是純白的；如果加

入一小包的食用紅色素，則可製造大量的紅湯圓。

小時候吃湯圓時，特別喜歡撈紅湯圓；大人都會在旁告誡，白的多，

紅的點綴兩顆就好。經過塑化劑、三聚氰胺事件，現在知道色素不是啥

好東西了！

最喜歡做紅龜粿了，而且是印紅龜粿的部分；那個步驟決定蒸熟後

的圖案清晰漂亮與否？首先將包了紅豆餡（或綠豆餡、鹹的薑絲肉）的、

像是橄欖球兩頭尖的粿條，平舖在刻有龜形的木印上，每次的動作都要

先抹上橄欖油（以前都是沙拉油），置中然後用兩手的食、中、無名指，

輕輕往外推，很輕柔的像是作SPA一樣，要有感受到每一寸粿皮均勻

的散開，不能太薄致使破皮，太厚的地方蒸好之後則顏色呈現深紅，太

薄則灰白；所以使力均勻，感覺內餡的柔弱與波動，厚度均一不破皮，

輕壓使深淺溝紋強烈，直到完整的龜形呈現。

左手持片洗淨的香蕉葉，右手將粿印模提起來，傾斜輕敲桌面

「叩」、倒翻，將紅龜粿完整貼在左手的蕉葉上，即是大功告成！你可

以檢視龜印的圖案是否清晰、深刻完整的，做為第二次推粿，作SPA

的借鏡。

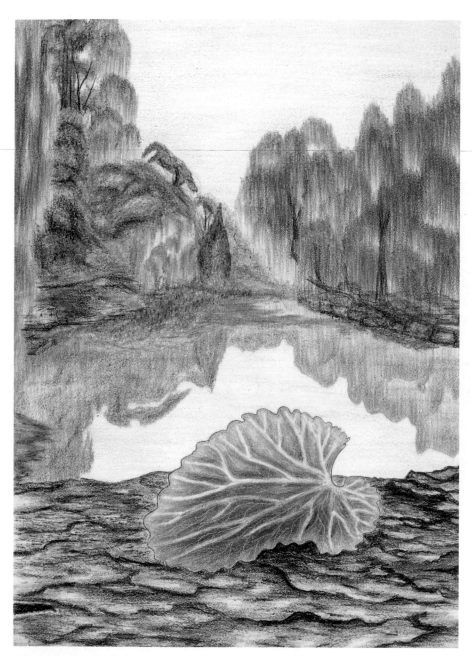

蒸好送到大廟埕拜拜謝平安的時候，左鄰右坊都會互相觀摩檢視；

也有人用圖案的漂亮與否來決定明年的運勢，或是這一家人的行事風格。

而我們家的紅龜粿總是為人稱頌的作品，相信它可以帶來一年的平安。

也許從小就事必躬親，而且要求完美、使命必達的工作養成，造就自己在從事珠寶設計工作上的完美性格，每一項細節、階段性的完美要求，不易出現差錯，結果也都是令人滿意，少有挑剔。

在成長過程裡，沒有太多的誘惑，只有日復一日、年復一年的二十四節氣重複的動作，精準到位的習慣，變成自我要求的基礎。

這是一種幸福，一個圓滿紅龜粿的幸福！

水木清華話情

十月的風微涼，蓊鬱草坪綠意映照天光

晨曦穿透黃妍杏葉，有你有我在風中漫行

昨夜一陣秋雨，抖落一地纏綿

成串的柳條，飄飄線線

堆疊在法學院前，絲絲唸唸，思思念念！

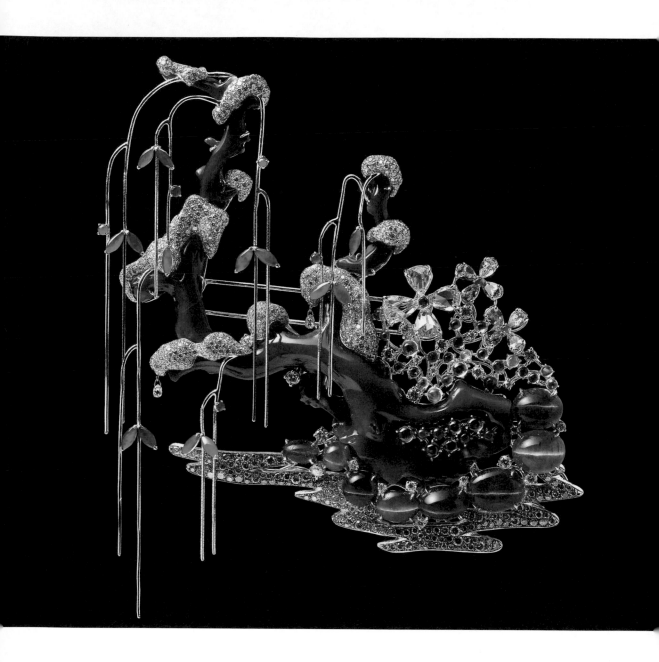

157　珊瑚、鑽石、翡翠、貓眼石、月光石、丹泉石、18K 金

理想式車工（Ideal Cut）-

桌面比例：52％～53％最佳，60％～65％最常見。

深度：59％～61％

腰部：適中均襯。不可太薄、太厚，不均。

冠角：冠部角度32度～34.5度最佳。

底角：39.25度～40.75度最佳。

完美的車工，可使光線的反射及折射，集中趨於亮光、火光、閃光點均衡，創造最理想最高的折射率。

我當自強不息，如同太極

承襲厚德載物，吐納宇宙

流動的清水，承載了春夏秋冬

清華的校風，輾轉了天干地支

身穿紫衣乘風紫氣東來，迎向水木清華的一葉傳奇

我在清華，我在校史館

尋找一九六五，看見林語堂，撞見朱自清……。

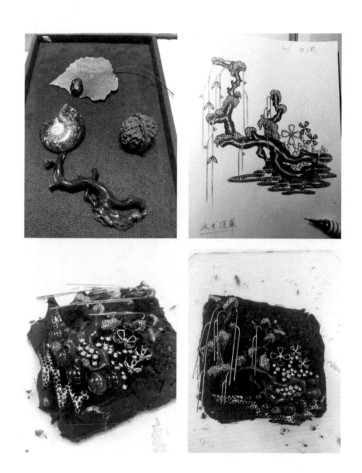

大雪

·國曆十二月七日或八日

「大雪大到！」到了大雪時，北方南下的烏魚群，會最大量的通過台灣海峽，魚肥、烏魚子肥大。

大概國曆十二月七日或八日。這時「金門鸕鶿來過冬，陽光露臉再起身。」台灣諺語：「小雪小到、大雪大到。」是小雪到大雪時期，台灣海峽的烏魚數量越來越多，因為北方的天氣越冷，烏魚群往南迴游聚集在台灣海峽，尤其越是往南的西部沿岸，捕獲量越大，所以雲林、嘉義、台南、高雄茄萣這裡生產的烏魚子，品質最大又好，稱為「烏金」。

大雪時期也是「蒜仔」的大量季節，台灣人吃烏魚子的傳統吃法就是一片烏魚子搭一片青蒜，稍辛微嗆的口感去提升烏魚子的鹹香，非常對味幸福。

台灣傳統的一味酒家菜──「魷魚肉蒜」，用螺肉、肉片，放入大量的青綠蒜苗，煮得爛熟，釋出甜味的青蒜，讓湯頭格外的濃郁清甜，成為台灣菜的經典一味。在南京西路上的賓王飯店四樓，羽毛球隊的聚餐，經常吃到經典的魷魚肉蒜湯，是吃台菜的好地方！

在日據時期，鹿港詩人葉雄祈也寫了一首懷念家鄉味的詩：淞江風味鱸魚專，鹿江風味烏魚蒜。在大蒜大出，烏魚大收時，烏魚蒜鍋湯是搭配寒冬飲酒時的最佳伙伴。

父親有八個兄弟，一個最小的妹妹，所以取了單名「梅」，意思是

沒了；姑姑長得很美，又討人喜歡，在家族中是大家的掌中明珠，村裡的人用日文發音來稱呼她「ㄅ妹」，梅花的意思；早早就嫁給了新營的周氏人家，開設電料五金行。

姑姑與姑丈也算是大方的，逢年過節，娘家的兄弟，每戶人家都有禮，家中的第一支電風扇即是！中秋節的「美心」月餅，是大戶人家才有的禮也會送來；美心的鐵盒拿來養蠶寶寶，最是經久耐用！

農家村莊的石子路，經常是牛車行走，如果是摩托車的呼嘯聲就很拉風了。父親就有一輛 Suzuki 一百CC的車，平常當作農作物、農具的載具，星期三、六半天課，父親騎著摩托車來後壁國小載我跟姐姐，連同學鄰居一車，七載八載的堆疊乘載回家，最是拉風驕傲了。

很少有四輪的黑頭車進到村子裡，只要有車呼嘯顛簸而過，捲起的沙塵風暴漫天黃沙，總能引起小孩的爭相追逐，看看是誰家的風光返鄉的族人，也許能分享到一塊甜甜的糖，享受片刻的幸福。

每每姑丈載著姑姑回娘家，總能引起一陣的騷動，爭相叫喊姑姑、姑丈，然後就能有一塊糖；而我總是能獲得一盒黃色包裝的明治（森永）牛奶糖，好高級的牛奶糖，香、軟甜蜜的在口中慢慢融化，軟化的貼在舌頭上，黏在牙齒上的那種幸福，到現在，偶而還是要買來吃，重溫那種資源匱乏年代的滿足的幸福。

整個家族的小孩，就我最吃香了，最受到大家的喜愛；因為農業家族的孩子，都比較調皮使壞，尤其是大孩子帶著小弟使壞的傳統，特別凸顯出我這個孤僻小孩的與眾不同，愛乾淨、愛讀書、有禮貌、不愛說話⋯⋯，姑丈家族，即使他們家有三個比我帥的男生表哥。

姑丈喜歡我去住他們家，聽他講商場上的經驗，為人處世的大道理，而我也能專注聆聽，點頭稱是極力配合演出，每每都能獲得姑丈的讚賞。

小時，那知道什麼是政治，原來，姑丈家族是政治人家，哥哥還是地方上的議長，難怪商場上的經驗，是農家子弟的我無從知曉的常識。

早上起床後，姑丈在前一晚就約定好去吃虱目魚粥，那是富貴人家才吃得到的早餐；攤位前滿滿的人，男士都是頭髮吹理高挺整齊，油頭粉面，花襯衫，西裝褲，古龍水；女士也是大捲髮拉頭，洋裝、手提小包，低頭大啖虱目魚粥。

大聲吆喝中將魚刺用力吐在地上，只見腳踩的都是滿地的魚刺，這種富貴的作風一直延續了幾十年，直到「石精臼」的虱目魚粥搬走後，這種吐骨頭在地的風氣才改善。

「石精臼」在台南市的民族路上，赤崁樓右方，是一間侍奉地方神明的小廟，長久以來形成了有名的小吃市集，虱目魚粥、碗粿、卦包、春捲、肉粽、蚵仔煎、擔仔麵⋯⋯，所有台南有名小吃，大都發跡於此；

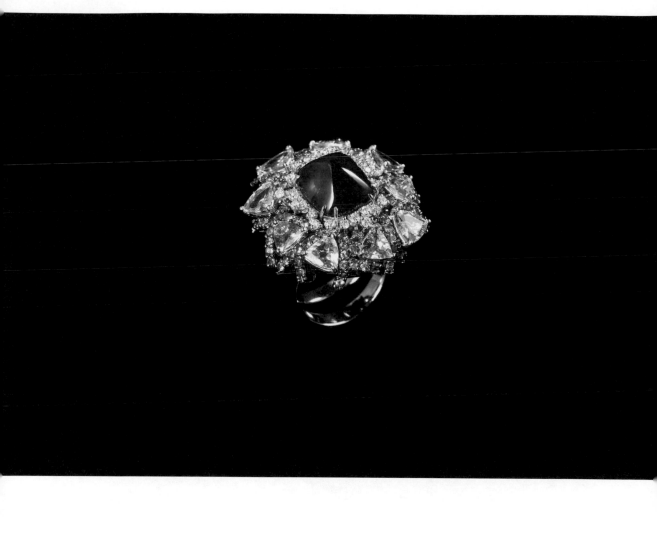

163　藍寶石、鑽石、沙弗萊石、丹泉石、18K 金

虱目魚粥搬走後，兄弟分家，哥哥在忠義路、公園南路開「阿憨鹹粥」，依舊門庭若市。弟弟在民權路、西賢二街口，老饕依舊捧場，乾淨，味道不變。

虱目魚粥、魚腸川燙或乾煎，加上大量的胡椒粉，是我的最愛。

早期台北的朋友、同學到台南找我，一定指名石精臼的虱目魚粥早餐，當然盡地主之誼熱絡招待。一早見到赤崁樓前到石精臼的路上，停滿了五輛以上的遊覽車，您以為他們是到赤崁樓或天后宮或武廟嗎？當然不是，全都是要來吃虱目魚粥的。整個市集塞滿了排隊的人，遊客的嘈雜聲、驚嘆聲，搭配吐骨頭聲，收碗的敲擊聲，一群歐巴桑殺魚的、去鱗的、切肉的、挑刺的⋯⋯！非常的熱鬧，就因為新鮮的魚肉造就這幅景象。

也因為如此，以前虱目魚是不過濁水溪的，當天清晨收成的魚獲才是新鮮不敗的，現在的冷藏運輸方便快捷。在台北，也可以吃到新鮮甜蜜的湯頭及無刺的肉片，真是懷念！讓人一解思鄉的幸福。

現在，只要朋友台南一日遊、二日遊，一定給他老饕的私人路線，好吃又好玩，給他們一趟古都行，滿滿的幸福。

南半球的六月天氣，約莫是北半球的台灣十二月天氣型態；去了澳州的扶輪年會，爬上了雪梨橋，寫了這首⋯《夢遺落在雪梨橋上》⋯⋯。

164

我在雪梨橋上最高處，藍藍的天、白白的雲，愛在空中飄蕩；

歌劇院的雪白屋頂，迎向風中，無牽無絆，夢在風中追尋。

愛在心中，空空蕩蕩，如夢在風中，無邊無際的飛翔；

夢在風中、牽牽絆絆，如繡球絲線，滾滾紅塵的纏綿。

我的愛釘牢在鐵橋，串起百年的深層記憶，不再遺忘；

海鹽蝕透橋墩枯朽，激起了千古浪潮不斷吞噬，愛成骷髏。

愛在空中飄蕩，無邊無際的飛翔，飄飄蕩蕩，

夢在風中追尋，滾滾紅塵的纏綿，牽牽絆絆。

愛已枯朽……夢遺落在雪梨橋上。

二〇一四

165

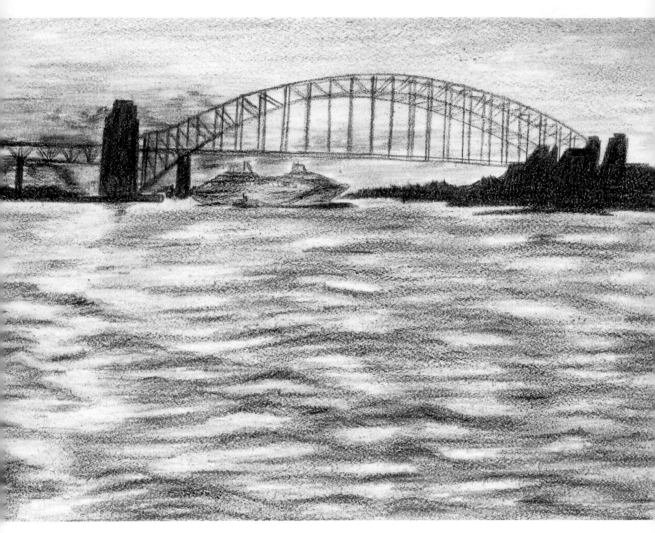

雪梨橋

愛德華只愛美人、放棄江山的愛情故事：

一九三六年，愛德華八世宣布退位，從國王變成溫莎公爵。

一九三七年五月，與辛浦森夫人在法國結婚，四十五顆藍寶手環刻著「我們的約定」。

一九四六年，珠寶被竊，公爵送了Cartier的豹別針，光面藍寶一百五十二．三五克拉。後來夫人過世。

一九四七年，卡地亞為他們做了一只白金口袋相框，打開的左邊⋯More & More & More，右邊是兩人合照與簽名。

一九八七年，Cartie從Southby Aution at日內瓦，以一百五十四萬元瑞士法朗買回豹別針。

Corundum 剛玉─Ruby、Sapphire、Golden Sapphire

Pigeon Blood ──不經優化處理，顏色鮮豔飽和，不帶褐色，較少紅紫，肉眼可見螢光反應的條件。

冬至

「冬至圓仔呷落加一歲」，冬至是一天的夜晚最長，過了以後，白天會逐漸增長，在季節上是一個重要的關鍵日，所以說吃了湯圓就算是長了一歲。

「冬至烏、過年酥」，冬至若是有雨，則過年的時候就會是好天氣。

提筆寫冬至的這篇文章，正好是冬至的日子，大家在 Line 上賴來賴去，不時從手機的螢幕上跳出紅白湯圓，只能看不能吃，好不熱鬧！也應景的寫首小詩，聊表大家的熱情。

金露葉上寒珠雨，鞭炮聲中冬至涼，
爐灶湯圓燒太慢，Line 上與君熱供嚐！
天邊絲帛萬里雲，人間歡笑寸絃琴；
莫問命中幾時有？自在生活省晨昏。

冬至這一天的白天最短，夜晚最長，第一波的寒流會在此時報到，冬衣應該準備好。

諺語：「日長長到夏至，日短短到冬至。」

過了冬至這一天，太陽又向北迴歸線回移，白晝漸增，夜晚漸短。

以前的人視冬至如過年般的重要，才會有俗話說：「冬至大如年。」

古人的生活節奏是春耕、夏耘、秋收、冬藏；當節氣走到冬至的時候，也代表著一年的農作耕作已經告一段落，應該要收耕休養生息，慶祝豐收，也為即將到來的新年年作準備，享受天倫之樂，等到明年立春後，再開始新的一年的生活節奏。

今年，過了兩個冬至。如何說呢？六月中的時候，台灣進入夏至耨暑的節氣，我則與昭君賢妻到了南半球的澳洲雪梨參加國際扶輪年會。

雪梨市的緯度與台灣約在相同的區域，台灣在北迴歸線上，澳洲則在南迴歸線上。因此雪梨市的六月氣候、溫度，跟十二月份冬至的台灣相似；北半球有北極圈南下的冷空氣，氣旋造就台北的溼冷氣候；南半球則有南極圈氣旋形成的澳洲大陸氣候，也是溼冷的天氣。

尤其是到 Melbourne 墨爾本市，簡直就是台北市冬天的氣候型態，多雨溼冷，五天陰雨、兩天曬晴。在希爾頓飯店（Hilton On the Park）的餐廳用早餐，大片的落地玻璃，隔著一條稍稍左下斜坡的馬路，望向對面的公園，The Pavilon Fitzroy Gardens 溫室植物園座落在翁鬱的參天林木中，這些巨木在六月的南半球或成排成區的喬木，在這冬季已經葉落條梳，光凸的一片蕭條。巨木的排列栽種或區塊型的生長，可以想見，如果是在十二月天，整個公園是如此的翁鬱林蔭，應是市民避暑曬太陽的最佳去處。

雖說今年過了兩個冬至，但也只吃了一次湯圓而已。吃湯圓的文化侷限在華人的社會裡，而冬至後的兩天，大家都在慶祝聖誕節，大街小巷掛滿了裝飾物，尤其是晚上的炫麗燈光，幾乎是有基督教之所在，就有歡慶。

聖誕老公公的裝扮，總是北半球的禦寒厚衣物，所以聖誕老公公就是一個肥胖的慈祥老人，到處分送禮物，分送歡樂。

從電視的新聞報導，同樣是白人社會的澳洲海灘，盡是頂著聖誕紅色帽子的比基尼女郎，或光著上身、頂著聖誕紅色帽子的男子衝浪者，一樣是慶祝聖誕節，想像分送禮物的聖誕老公公，蓄著落腮鬍、頭頂紅色滾白毛邊的帽子，穿著三角泳褲，幾乎被肥肚下垂蓋住半邊泳褲，是有點好笑的造型。

冬至時，在台灣有一個地方是文化祭典的旅遊重點，台東卑南的跨年祭，時間會從十二月的二十四日連續十天，部落裡的老老少少、男男女女，非常神聖的舉行猴祭、狩獵祭、除喪祭、凱旋祭，最後是圍著營火共舞的豐年祭；藉由各祭典的型式，過程教導年輕一輩的各項技能與禮讚，促進部落間的團結互助，並祈求豐衣足食，保佑來年一切平安順利。

如此的傳統祭祀與徹夜的歌舞禮讚，台東卑南的豐年祭已成為重要旅遊的觀光饗宴。

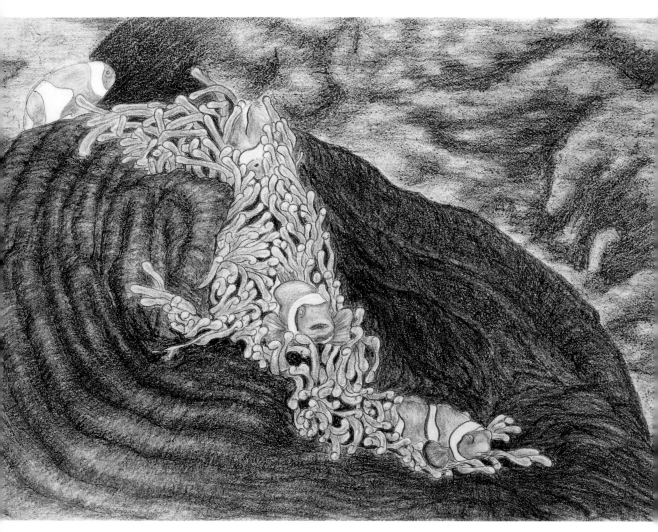

燦爛海葵

湯圓、湯圓、湯圓、全家團圓，吃了湯圓增長一歲，也多了一年的智慧，最期待的莫過於農曆年，全家人團聚，一起享受天倫的幸福。

燦爛海葵　之三

鬚鬚冉冉迎流飄，高高低低任逍遙；

三三兩兩小丑魚，來來去去不紛擾！

百千歲月海底座，洋流舞婆娑；

日光波折綠盎然，嬌客繞腰過。

小丑水中自愉悅，何需喚尼莫；

燦爛海葵生姿色，笑迎紅嬌柔。

鑽石（Diamond）：白鑽通常都有行情報價單，依據標準是重量、顏色、乾淨度；但是僅止於參考價。

Fire ——切磨的對稱性與石質（Live）決定是否完美。

Live ——鑽石本身的生命力，決定火光的優質與否。

4C —— Carat/Clarity/Colour/Cut.

品質優良的鑽石——白鑽需要參酌 4C＋Live＋Fire，方能精準報價。

鑑定書都會秀出 4C 以及對稱性及抛磨、切割，三者都為 Exellent 時是最高級；但是最終決定於 Live。

DeBeer 總裁曾昭告，好品質的鑽石，價格會依報價增加百分之十至六十倍不等。如同紅酒杯一樣，價錢也絕對不一樣。一般靠近極地圈凍土生產出

水晶杯、玻璃杯、壓克力杯，三者的通透差異立竿見影，

來的鑽石，會像冰晶般的通透，非常白但脆弱。

帕拉依帕石、鑽石、沙弗萊石、18K 金

小寒

· 國曆一月五日或六日

「十二月雷，不免用豬槌」，如果十二月出現打雷現象，則隔年易爆豬瘟，導致豬隻大量死亡，就不必使用豬槌來宰豬了。

「小寒大冷人馬安」，小寒時天氣普遍寒冷，故人和牲畜較不易受瘟疫、病菌感染。

小寒的日子，多落在國曆一月五、六日；小寒和大寒是二十四節氣中最後的兩個節氣；根據氣溫統計，每年的最低溫都落在小寒而非大寒，俗諺：「大寒、小寒，冷成一團」，在在說明一月是一年中最冷的月份，而這個月份即是農曆的十二月，又稱臘月。

在華人的傳統習俗上，農曆的十二月八日是佛陀得道之日，傳統上的這一天，華人的寺廟會煮臘八粥來分送信徒，在民間也會以臘八粥祀祖先，分送親友；小寒也是一年中的尾牙季節。

小寒是一個年末和一個年初的交接節氣，因此是「舊去新來」、「承先啟後」、「一元復始」的循環初始。近年來由於「北極振盪」的影響，造成北極地區的低壓環流減弱，引進冷空氣不斷傾瀉而出，寒災的新聞不斷出現，造成慘重的傷亡與經濟損失。

小寒季節經常出現有人凍死街頭的新聞，令人不勝唏噓，也經常提醒一些禦寒的養生守則。在這天寒地凍的時分，生活作息應該早臥晚起，在早上醒來時，應避免立刻下床，先別坐起來，應給自己三至五分鐘的

174

緩衝時間，深呼吸，四肢平躺伸展，手腳動一動，使血液加速運行暢流全身，再行下床。此外，建議花更多的時間進行筋骨的伸展，鬆弛肌肉的黏滯性，如此才能有效消耗脂肪並改善生理機能。

個人非常推崇瑜伽運動，從初學到現在已經九年，雖說筋骨仍硬，不過持續的拉筋動作，總覺得生理機能都獲得充分的釋放，而且在一天的開始，就使每個關節深層的細胞都醒了，有一種重生、活過來的感覺，如此才能應付一整天的壓力與活動。

對於盤座瑜伽姿勢，特別有深層的印象及驅動力要去學習，完全肇因於同一年內發生的事情，銘印在心。

一九九七年的溽暑下午，與幾位朋友在台南的開元陸橋旁的茶行，泡茶聊天，約莫在兩、三點時，一位師兄提議靜坐（打坐），三位師兄道行高深分坐南、西、北方，我的道行不深，被分配東方坐在有八百年歷史的紅檜椅上，實木刻成椅背座的正中心，稍有裂空，正是年輪的正中心，聽說能增加功力。

這個位置正是執壺的主座，既然大家要靜坐，就當午休好了！啥都不懂，盤腿、靜心、定神，維持不睡著，免得打呼，那就不好意思了。

大約十分鐘，覺得沒啥意思，偷偷睜開眼睜著看三位師兄，有傾斜十五度的，有深沉低頭的，有正襟危坐的，都還在神遊的境界。只好回

神再一次相信自己一定也能禪定，閉目微張，眼觀鼻、鼻觀心，心靜而後禪定，七輪一氣定見三世。

我在執壺泡茶，氣定神閒，壺口一縷白色輕煙，茶色金黃帶綠，從壺口瀉出滑落至白瓷杯底；茶水如一面水鏡映照周圍的神仙妙境。右上方白淨映光的一團白雲，飛快飄來在正前方的頂頭位置，雲朵發亮，縷縷朵朵依舊在翻滾，上方站立一老人，從腳上的鞋到頂，皆是白色發亮；梳整的髮髻、長長飄逸的白髮、鬢毛飄飄、白眉及胸、面色鮮紅，如同電視上古裝劇的扮相，只是此人就在眼前的真實傳神！

右手持拂塵往前在空中一劃——「請我喝杯茶吧！」慈祥和藹，聲色扎實鏗鏘若遠若近如雷，我抬頭仰望，「行的，奉杯茶」。一飲而盡，「咻」的從右前方遠離消失，空中傳來「好茶」，振盪異常。

從光明面墜落人間的悸動醒來，眾人都已回到人間，王道長問說「去哪了？」我把雀躍的心情敘述一次，問那老人是誰？還奉了杯好茶。眾人異口同聲回答：「太上老君」。

大家提議再坐定一次，心生歡喜心的正襟盤坐，好整以暇的立馬入定，這一次同樣的場景，依舊從左前上方飄來一朵發亮的白雲，都還沒到，就從空中傳來宏亮的嗓音「請我喝茶嗎？」「當然，請用茶。」雙手奉茶，頂額抬頭向前，只見衣著灰白，鬢、眉皆與太上老君之像一般，

176

臉更是方正紅赤，左手持有如意奏奏板，右手持拂塵斜靠上臂，接過茶杯，一飲而盡，依舊歡笑「好茶」，聲猶耳側，乘著白雲已消失在右上空；而我更是驚訝異常的清醒過來，只見眾人已在啜飲熱茶了。

再次描述定中所見，大家曰：通天教主，從不曾見過這些長者，與歌仔戲中的扮相雖有雷同，但實際上的震撼，卻是令人不敢言語；從此知道戒、定、慧的相依相存。

子曰：「君子慎獨。」意思是作為一個有為的君子，即使獨處都要謹言慎行，因此，學習瑜伽幫助自己在獨處的時候也能夠修心養性，知道自己存在的價值，與本世的使命不可虛妄度過這一生才是。

另有一次在夢裡，一位白衣大士帶領過一座圓拱橋，橋很高很長，白色大理石舖陳，乾淨雪亮；柱頂一朵大蓮花，方柱內外皆刻有諸佛，栩栩如生，似是同聲頌經般的祥和；緩緩拾級而上，安靜輕盈到可以聽到自己的呼吸聲，時而碰觸到大士衣著左邊的飄帶，香氣沈斂緲遠，使人心神爽練。

到了橋的最上方，大士領我站在左橋邊，介紹石邊的瑤池金鑾殿，高大寬敞，金璧輝煌，作工精緻，雄偉懾人，感受到自己渺小異人；鑾殿前的練兵場，更是大的驚人，雖說很大，一般凡人應走上四十分鐘光景，才能走到大殿門前，何以我看這些仙人都是三、五步就可以來回，真是妙不可言！

177

橋的前後，正是寬廣深遠的護城河，幾縷輕煙飄緲其上，萬千的

蓮花迎向空中，穿透平舖水面的蓮葉，有盛開、有半開、有含苞的，

祥和的氣氛充滿了瑞光之氣，而且令我訝異的是完全沒有凋零的蓮花

或葉子，完全是綠色一片，盛開的桃紅花朵綴滿其中，萬萬千千的無

窮無盡頭。

當我專注在靠的最近的一朵盛開的蓮花時，蓮瓣整齊開放，桃

紅色的葉脈像血液般的鮮紅流動，而蓮蓬上竟然盤坐一人，手打蓮花指

置於左右膝上，面色紅潤，眼瞼微張，嘴角微微上揚，非常自在的入定

中；發現每朵盛開的蓮花都坐了一個人，不分男女，也分不出男女，只

是大家的表情、姿勢一致，各據一朵蓮花。

蓮花有大有小，伸出水面的梗也有高低，錯落在綠色的蓮葉之上，

蓮梗挺拔，沒有偏斜的，蓮開愈大、蓮梗愈長，上頭坐的人愈大，似乎

是等形比例的呈現。

非常恭敬的問了大士，帶著顫動的語調「有我的蓮花嗎？」「大

士說：那叫蓮位，你的呢……在那兒！」右手指向右前方，看到了一

朵發光的綠色蓮花，就像打燈引導你看到蓮花般；尚未開花，已超出

水面盈尺，花苞形稍大，葉脈有紫色的流動，水面上的蓮葉邊有部份

稍行捲曲的緊貼水面，其下有三色、五色錦鯉悠游其中，鄰旁有高有

低的盛開蓮花；意念站在自己的蓮蓬頂向下望去，有老者鬚髯蒼蒼的定坐於蓮座上。

問大士：「如此美好之境，適合修行，我想留下禪定修行。」大士説：

「雖説是你的蓮位，在人間即是修行，當回到人間，他日定有蓮座！」

即刻，走回來時路，即刻驚醒！哭了三回，人間疾苦，一定要承受，莫非犯了啥天條？

想來，十幾年來，以上場景歷歷在目，每年的這個寒冷季節，更適合發想檢討自己言行，人間説的五子登科即是幸福，目前，Rich 文良的意境不就是如此嗎？當下即是，大家一起享受當下的幸福吧！

借問晚風

踽踽獨行！天如洗，月如勾，

風行草偃，獨醉山頭。

回首來時，路迢迢、心淒淒，

月黑風高，雲遮天狗。

天涯白芒接遠山，

孤樹斜影白雀歌！

借問晚風何處去，

趁夜奔月會嫦娥！

欲見嫦娥……桂何在？

吾依舊醉臥山頭！

椿頭雪／北京初雪

之一　暗夜天寒籠曉煙，細柳垂畔交無力，享清閒；

青空初雪穿雲間，崧棱風發飄搖飛白帽，在樹顛！

我住崑崙樓，猶在山頭見白雪紛飛；

遙指南方，故人未見北方初雪；

待來年，花晴簾影紅，同遊京都青樓垂柳，醉臥床頭！

細賞柳燕飛絮如雪，心快活如上西樓。

之二　信步踏雪尋柳岸　蘆葦半折點水面！

鴛鴦繾綣頸交纏，鳹飛探眼尋魚蹤。

風起雪卷飄河面，蜻蜓點水不復見；

魚躍撲蝶皆沉寂，徒留足印在江頭！

之三

錯落椿頭掩小溪，黑白分明初雪裡；
雪掩蘆葦風行處，雜踏雪印映圓椿。
白了頭，一季白析春日融，綠草如茵柳葉青。
人若白了頭，一世功績將算盡，齒脫唇顫骨疏鬆！
來年墳前草如茵，樹如人高來也見。

剛玉家族（Corundum）——紅寶石 Ruby、藍寶石 Sapphire、黃寶石 Yellow Sapphire、粉紅剛玉 Pink Sapphire……

剛玉家族的顏色琳瑯滿目，各種顏色都有，只有紅寶石單獨一個名稱，叫 Ruby，其餘都歸類為藍寶石 Sapphire，前面再冠上顏色。如粉紅色藍寶石 Pink Sapphire。另有斯里蘭卡生產的變種剛玉，寶粉橙色的 Padparascha。

因為剛玉是同心六方體，要判斷是否為剛玉，必須找出一百二十度的色帶角度。但是如果剛玉經過一度燒之後，依然沒有顏色，則某些業者會將其加色二度燒，使其表面覆蓋顏色，成品變美。

鑑定的簡易方式，可將寶石反面置於白瓷清水中，檢驗色帶角度，如果通透沒有色帶，則是二度燒製，不可投資。

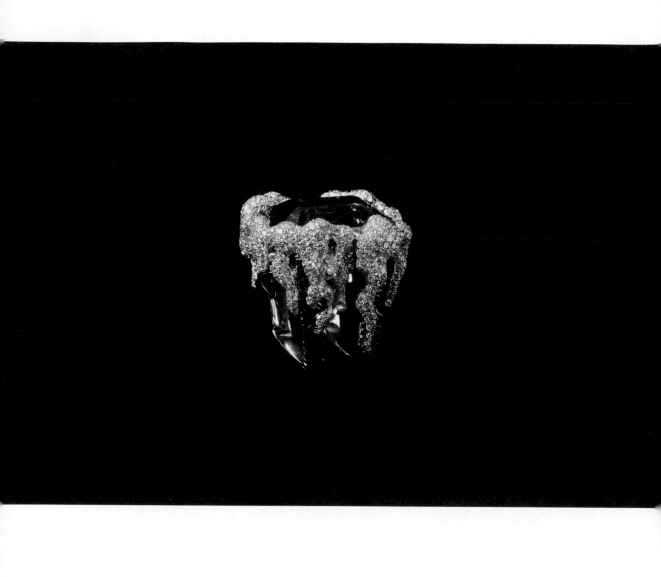

183　丹泉石、鑽石、沙弗萊石、18K 金

大寒

「寒流來襲乾又冷，潤餅刈包慶尾牙。」

「大寒不寒，春暖不分，人馬不安」，如果大寒這天不夠冷，那麼冷天就會往後延遲，到來年的春分時節，天氣就不會溫暖，則來年人和牲畜就較容易染病。

大寒在二十四節氣中是一年當中最冷的時候，大約發生在國曆一月二十日或二十一日，一般來說，冬天從北方南下的冷空氣，無論多強，都泛稱為冷氣團。

台灣雖是一個獨立的海島國家，但是強烈的大陸冷氣團從空中飄來，經常使溫度驟降到十度以下，有時候僅維持一天，最長有達十天的經驗，視冷空氣的強度而定。

尾牙都落在大寒期間，公司行號犒賞大伙一年來的辛勤工作，總會辦理大型宴席，不免要多喝幾杯，酒後造成心跳加速、血管擴張，室內外的溫差大，造成突發性的心血管疾病，可能致命。上週的新聞即有尾牙宴上高歌，結果猝死在舞台上的二十八歲壯碩男子，原因是熬夜造成。

所以大家在寒流期間，日夜溫差大，室內外溫差大，不善適應的生理環境，應在平常養成運動的習慣，有強健的身體，才能應付各種內外在的挑戰，不是嗎？

184

大寒是一年結束前的高潮，氣候嚴寒，過年前後，大家都非常的忙碌，農曆的十二月十六日是尾牙，二月初二是頭牙，除了公司的尾牙犒賞外，一般北部人的尾牙傳統是吃潤餅卷，或是刈包，就是俗稱的「虎咬豬」，內餡是熬煮入味的五花肉瘦肉，再加上花生粉、酸菜與香菜。

台南市「水仙宮」廟後面的國華街，有一家阿松刈包店，是南北知名的小吃；豬舌刈包──酸菜內餡，咬來酸酸甜甜的，豬舌會比豬肉稍硬、稍脆些，口感略勝一籌，是我最喜歡的小吃。夏天吃完再配上隔壁的青草茶，非常對味去油膩。國華街、民族路口的潤餅卷，最受大眾喜愛，只要來到這裡，人手一卷，清爽不出水，非常經典，是遠近馳名的潤餅卷，絕對嚐鮮！富盛號的黑色碗糕也是必吃的經典代表。

北部人在大寒節氣時，最喜歡泡湯了，尤其是北投溫泉區，夜晚泡湯完再到紗帽山嗑鍋土雞湯，是大家共同的快樂記憶。現在北投的溫泉飯店多，捷運方便，吃的食材豐富，整個湯區人聲鼎沸，夜夜笙歌。

寫這篇「大寒」來結束這一本書。二○一五年一月十五日的凌晨作了一個歷歷在目的夢境，夢中得到大寶法王、達賴喇嘛、薩迦法王、洛本依喜仁波切，還有嘉謝仁波切等的喜悅加持，感覺特別的法喜充滿，相信這本書有一個圓滿幸福的銘印。

大寒節氣特別寒冷，尤其是嘉南平原的鄉下人家，要在凌晨三點半起床，離開溫暖的被窩，是何等的掙扎不忍，梳洗時也是冰冷的自來水侍候。

在國二的時候，父親買了一輛中華得利卡一點五噸的小貨車，當時是村子裡最新的貨卡，一般都是沒牌照的農用搬運車，是沒有牌照、速度慢，不能在快速道路跑，只有穿梭在阡陌間載運農具、農作物的輕載搬運車。父親買了新的貨車，即刻開入了村裡的媽祖廟拜拜，車頭綁了朵紅布紮成的大紅花，配上全新藍色的烤漆，很是耀眼。

鄰居街坊湊來看個究竟，品頭論足一番，無不稱羨，父親也露出驕傲的表情，感到非常的喜悅。殊不知貸款的壓力隨之而來，父親也忙著利用新車的魅力，努力幫忙載貨，增加收入。當然，自己的農田栽種的高麗菜、大白菜或花椰菜，這三種蔬菜是冬季時期最廣為栽種，市場供應量最大，因為大家都喜歡吃火鍋，必備的蔬菜便是這三樣大菜。

每天凌晨三點，父母親起床梳洗後，會從東廂房跨過六個房間，從書房反鎖出去，開車去新營的菜市場補貨。當然，他們會輕聲的經過——應該是穿過我的房間，也會悄悄的關上兩扇門，深怕吵到晚睡的我；因為國中在升學班，課業繁重到深夜才能睡覺，早上大概四點半就得起床K書，睡眠時間約四個小時。

不過，每天凌晨，母親反鎖出門時，也會醒了過來，木造房子總是無法靜音的，尤其是父親在發動車子時的引擎聲，在極度寧靜的寒冷清晨裡，顯得格外的撼動人心。

引擎順利發動後的運轉聲，使人放心！

在大寒時，溫度約莫十度的清晨，油路發生膠著、噴嘴霧化不均、電力不夠強勁，起動聲音從連續性變成間歇性的低沈嘶吼！父親的衝動謾罵，母親的溫柔勸導，決定敲打房間的木窗，「阿良」，我已坐在床沿，準備下床，時間已經四點了！

先燒熱水，澆灑引擎的周圍、油管，希望能夠順利起動；然而，聽到電力的怠惰聲，幾乎倒地不起的靜止聲，只好使出最後的招數——推車！往後推車出庫，父親坐在車上控制方向盤及煞車，母親和我將車推到曬穀場的東側，再繞到車後，目標一致，使出九牛二虎之力的推車，希望一觸即發！

曬穀場約莫有四十五公尺長，所以先將空檔車推升速度後，在三十公尺的距離左右，父親會將車子入檔，瞬間——車子會變的很重、慢下來，同時會聽到引擎的低吼聲，想要甦醒、努力爬起的感覺。

運氣好的話，一次就可以發動，運氣差時，即使溫度十度以下，也會推車推到滿身大汗，氣力用盡依舊必須堅持的推下去；因為是大清早，

187

左鄰右舍依舊在睡眠之中，不能冀望別人幫忙，在推車時更不能出聲，完全是靠著默契與堅定的信心完成。

母親的身體不好，勉強不來，幾趟之後，都會請她在旁邊休息，我則單刀赴會！曾經，好多次為了將車子推向大馬路，以方便直線推車，就必須從曬穀場推上曬穀場聯外的陡坡，馬上右轉五公尺又一個小斜坡，真是登天的難度，但是克服了這一段則保證可以發動，這是經驗！也有幾次，推到東方魚肚白，都五點了才發動，也得感謝老天，今天可順利做生意了。

從小，脾氣就很牛，凡事都要事必躬親，挑剔過程，直到完美達成！到現在依舊如是。就是沒了脾氣，應該說是懂得控制脾氣，適當時機發個脾氣，懂得收放，反而事半功倍！

每個人都有一個成長的過程，無論正面成長，或負面成長，這些人生經驗都會銘印在惱海中，證化在智慧裡，這一輩子中處理事情的態度與應對，永遠都會循著深層記憶的銘印，來證得解脫。

雖說在大寒季節寒風中，體驗痛苦的感受，那麼，有幾次碰上下大雨，寒冷刺骨──那又如何形容呢？冰冷的雨水打在臉上、手上是刺痛的；冰冷的雨水滑過炙熱的臉龐，雨水與汗水齊流，鹹的汗水交織冰的雨水，感覺非常奇妙！腳下踩著雨水，沈重的車子應著溼滑的地板，如何使車子前

進呢？快速推車當然是只有腳尖跬著，那麼溼滑的地板，則需要全腳掌著地才有良好的抓地性，而「中國強」的黑鞋全浸濕在雨水中！

太多太多的磨鍊就是為了生活，生命也因此而多采多姿，因為有太多的智慧邏輯就發生在點點滴滴的生活之中。

如果真要問我「什麼是幸福？」

我會這樣回答：「活在當下，當下即是幸福！」

翡翠——是硬玉：

濃——顏色較濃、不要淡，不可以濃到太暗，飽和度要高。

陽——顏色要呈現到表面，最好是有光澤度，明暗適中。

勻——顏色要均勻分布。

透——顏色的透度要好，才能呈現討喜的亮度。

水——水頭要飽和度高，水線要長，才能放光。

種——老坑、金絲種、白底青、芙蓉種、豆青、花青、油青、乾青、鐵龍生、紫羅蘭、三彩、蜜糖黃……等。

大——玉件要大，從正面看要大。

厚——玉件要厚，從側面看要厚。

比——蛋面比例　五：四：三：一（長：寬：高：底厚）

判斷：色——透——勻——型——敲——照

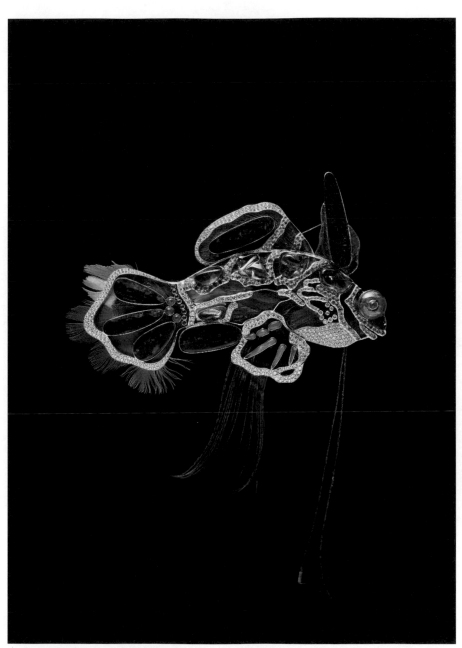

丹泉石、蛋白石、沙弗萊石、祖母綠、鑽石、紅寶石、台灣藍寶石、
琉璃、18K金，羽毛〈孔雀毛、金剛鸚鵡毛〉

愛築夢的魚

站在懸崖之巔，犀利的眼神看見上升的氣流；

縱身躍下，張開兩鰭幻化的雙臂……展翅高飛凌霄之上。

置身在黑森林，疾奔的馬蹄拋諸在後的灰煙；

青青草原，輕甩尾鰭幻化的馬尾……昂首漫步蒙古廣袤草原。

蟄伏高腰芒草，瞬時躍起疾風驚恐莫及的羚羊；

大啖獵物，偌肥身軀幻化優雅的曲線……輕舔前爪斜臥烈

日下的陰涼

穿雲破霧行空，五彩斑斕怒目俯視頑圯人間；

張牙舞爪，神龍擺尾仰視群倫扶搖……凌空而下穿雲似鍊疾

射入水！

………

醒來，我依舊是一隻……愛築夢的魚。

後記

人生已過半百，總要為自己留下一點註腳。每個人的選擇表現方式不盡相同。而我就是用文學與珠寶作品圖畫結合，來詮釋上半輩子的生命，活得精彩，Keep Walking！

在珠寶市場的這個古老行業，總是與富貴，金錢扯上關係，而事實的真諦，只是代表了權貴與富有的表徵，最重要的是感情的橋梁，所以，坊間的珠寶書籍，不外乎是工具書與一些珠寶品牌描述；從業時所發生的故事，白話的敘述愛情因為珠寶的傳遞而堅貞。在出版社的市場估算，在台灣僅是小眾市場，並無利潤可言。

這一本《那一葉·有囍事》，照著自己的計畫時程來出版，當作是獻給自己從事珠寶行業近三十年來的心路歷程。

人生跨越半百，總要有新的願景與使命，透過生活上更簡單的心思體驗，用平時的文字敘述與讀者真誠的分享；也許，我們不必太在意他人過多的關注，而能簡單的活得自在。

在珠寶市場領域，看遍整個榮衰起蔽，覺得應該為台灣的年輕人做些什麼？能夠幫助他們立下明確的願景與輔導。其實台灣是一個島國，島國經濟的發展完全必須仰賴國際化的貿易，才能自我提升，否則只是內耗罷了！過去台灣政府高科技產業著實也造就台灣的經濟奇蹟，但走了這一大段路程之後，原來最後應該發展自我品牌，才能支撐整個經濟

194

命脈。

　　瑞士的經濟、地理、人文等各方面條件，與台灣非常接近，他們的年輕人大多念完專業的高職學校後，即投入職場，認真、謙卑的工作與生活，造就鐘錶工業與觀光產業非常發達。反觀台灣政府放任與政治短視，著實一直在內耗資源。

　　在這裡，大膽的提出自己的願景，在下半百的人生時程裡，幫助台灣的年輕人，找到自我實現。

一，使 LEORICH 珠寶品牌成為 Name Brand of the world.

二，發展本土的高級珠寶鑲工產業成為國際代工市場。

三，與國際拍賣市場同步，使珠寶鑲工師傅見於國際市場，能帶領台灣珠寶品牌行銷國際。

四，提升年輕人的生活品質與文化，進而建立台灣成為高級的觀光市場。

　　希望大家用一個珠寶燦爛般的心情，欣賞完此書後，能啟發自我內心清境地，得到平安、健康、快樂的幸福家庭。

愛築夢的魚
製作工序

設計圖

　從發想到完成設計圖，必須確定素材、顏色、鑲法、組合方式，最後的完成作品圖形。

蠟雕 1

　第一時間決定高低、大小、深淺、起承、轉合、寶石配置；蠟雕的厚薄決定成型後的重量與厚薄修飾的時間。本件作品經過四次蠟雕才定案。

蠟雕 2

　K金成型有熱脹冷縮的效應，所以先將寶石嵌入來決定預留或縮小空間，避免成型後的誤差。

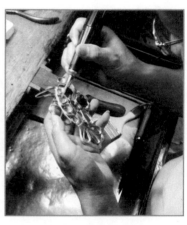

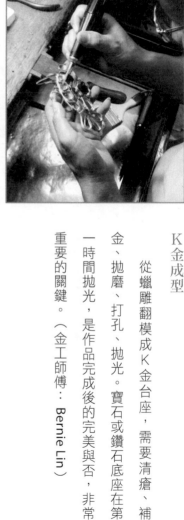

K金成型

從蠟雕翻模成K金台座，需要清瘡、補金、拋磨、打孔、拋光。寶石或鑽石底座在第一時間拋光，是作品完成後的完美與否，非常重要的關鍵。（金工師傅：Bernie Lin）

組合細節

決定最後的組合方式。完美的魔鬼絕對藏在細節裡；完工程序、時間很久，心須在第一時間就決定組合方式，是在每個工序就有的每一種工法：有焊接、鉚接、螺絲組合、雷射焊接等等方式。

整體美的發想

有些物件背景空白太多，必須發想特別的圖樣來填滿空白。這一件作品夠大，最後決定以祕魯的首都利馬的古街道圖，來搭配作品正面的羽毛，在巴西伊瓜蘇鳥園尋覓的珍貴鸚鵡羽毛。

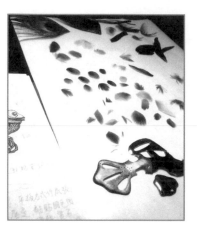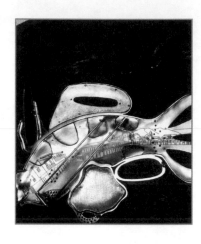

背景

雷射刻畫必須經過幾次試煉，確定深淺來決定效果。

正面裝飾物

羽毛分顏色、緊緻、鬆散、毛管粗細等等，必須裁剪、面積分配、顏色深淺配置，決定最後完成作品的浪漫與否。

羽毛

裁切羽毛的段落、分配在K金表面的黏貼。記住，羽毛量不多，不可浪費。

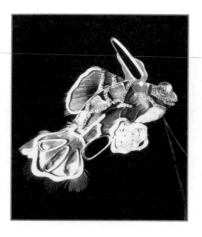 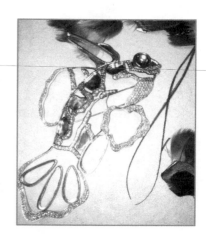

組合

第一次的組合都會產生新的想法，K金台座不可改，羽毛也沒有更多，如何使作品更有驚人效果，實在是設計師本人的浪漫行為。

多加兩根觸鬚，並使羽毛超出K金邊緣線，是否使作品更活潑，更悠遊在大自然之中。

套裝

在最後完成前，先套裝組合，能夠先發現問題提早解決問題。K金是硬體、羽毛是軟體，組合的過程一定衍生出很多問題，如何是一件完美的作品，這個細節是關鍵。

1 掃描QRcode
或至App商店上搜尋「廖文良·珠寶」

廖文良·珠寶

廖文良·珠寶

2 開啟AR鏡頭
找到「廖文良·珠寶」
支援掃描的畫作、圖片

3 體驗AR帶給
您的無限驚奇

WEJUMP 為一專業擴增實境AR技術團隊,致力於
AR/VR虛、實整合技術發展,替企業量身打造全面性
數位整合創新方案,提供使用者更美好的消費體驗。

WHAT'S AR

Augmented Reality 擴增實境,簡稱 AR。
是將虛擬資訊疊合到真實世界中的技術,讓原本
2D平面擴充成3D立體影像,並透過行動裝置螢
幕呈現趣味、豐富的影像資訊進行即時互動。

詳情請掃描QRcode或至App商店搜尋WEJUMP

WEJUMP

www.wj-ar.com

秀威經典　　　　　　　　　　　　　　　　　生活風03　PH0183

那一葉・有囍事
——廖文良珠寶美學

作　　　者／廖文良
攝　　　影／王林生
責任編輯／鄭伊庭
圖文排版／李孟瑾
封面設計／楊廣榕

出版策劃／秀威經典
發 行 人／宋政坤
法律顧問／毛國樑　律師
印製發行／秀威資訊科技股份有限公司
　　　　　114台北市內湖區瑞光路76巷65號1樓
　　　　　電話：+886-2-2796-3638　傳真：+886-2-2796-1377
　　　　　http://www.showwe.com.tw
劃撥帳號／19563868　戶名：秀威資訊科技股份有限公司
　　　　　讀者服務信箱：service@showwe.com.tw
展售門市／國家書店（松江門市）
　　　　　104台北市中山區松江路209號1樓
　　　　　電話：+886-2-2518-0207　傳真：+886-2-2518-0778
網路訂購／秀威網路書店：http://www.bodbooks.com.tw
　　　　　國家網路書店：http://www.govbooks.com.tw

2016年4月　BOD一版
定價：450元
版權所有　翻印必究
本書如有缺頁、破損或裝訂錯誤，請寄回更換

國家圖書館出版品預行編目

那一葉・有囍事：廖文良珠寶美學 / 廖文良作.
-- 一版. -- 臺北市：秀威經典, 2016.04
　　面；　公分. -- (美學藝術類)
BOD版
ISBN 978-986-92498-9-8(平裝)

1. 珠寶設計　2. 文集

968.4　　　　　　　　　　　　105004042

讀者回函卡

感謝您購買本書，為提升服務品質，請填妥以下資料，將讀者回函卡直接寄回或傳真本公司，收到您的寶貴意見後，我們會收藏記錄及檢討，謝謝！
如您需要了解本公司最新出版書目、購書優惠或企劃活動，歡迎您上網查詢或下載相關資料：http:// www.showwe.com.tw

您購買的書名：＿＿＿＿＿＿＿＿＿＿＿＿＿＿＿＿＿＿＿＿＿＿＿

出生日期：＿＿＿＿＿年＿＿＿＿＿月＿＿＿＿＿日

學歷：□高中 (含) 以下　　□大專　　□研究所 (含) 以上

職業：□製造業　□金融業　□資訊業　□軍警　□傳播業　□自由業
　　　□服務業　□公務員　□教職　　□學生　□家管　　□其它＿＿＿＿

購書地點：□網路書店　□實體書店　□書展　□郵購　□贈閱　□其他

您從何得知本書的消息？

　　□網路書店　□實體書店　□網路搜尋　□電子報　□書訊　□雜誌

　　□傳播媒體　□親友推薦　□網站推薦　□部落格　□其他＿＿＿＿＿＿

您對本書的評價：（請填代號　1.非常滿意　2.滿意　3.尚可　4.再改進）

　　封面設計＿＿＿　版面編排＿＿＿　內容＿＿＿　文／譯筆＿＿＿　價格＿＿＿

讀完書後您覺得：

　　□很有收穫　□有收穫　□收穫不多　□沒收穫

對我們的建議：＿＿＿＿＿＿＿＿＿＿＿＿＿＿＿＿＿＿＿＿＿＿＿

＿＿＿＿＿＿＿＿＿＿＿＿＿＿＿＿＿＿＿＿＿＿＿＿＿＿＿＿＿＿＿

＿＿＿＿＿＿＿＿＿＿＿＿＿＿＿＿＿＿＿＿＿＿＿＿＿＿＿＿＿＿＿

＿＿＿＿＿＿＿＿＿＿＿＿＿＿＿＿＿＿＿＿＿＿＿＿＿＿＿＿＿＿＿

11466
台北市內湖區瑞光路 76 巷 65 號 1 樓

秀威資訊科技股份有限公司　　　收

BOD 數位出版事業部

..

（請沿線對折寄回，謝謝！）

姓　　名：＿＿＿＿＿＿＿＿　年齡：＿＿＿＿　性別：□女　□男

郵遞區號：□□□□□

地　　址：＿＿＿＿＿＿＿＿＿＿＿＿＿＿＿＿＿＿＿＿＿＿

聯絡電話：(日) ＿＿＿＿＿＿＿＿＿＿　(夜) ＿＿＿＿＿＿＿＿＿＿

E-mail：＿＿＿＿＿＿＿＿＿＿＿＿＿＿＿＿＿＿＿＿＿＿